POINT OF PURCHASE

POP 設計叢書 7

POP 廣告

手繪海報設計篇

學習製作手繪海報
最佳工具書

林東海　編著

北星圖書公司

目錄

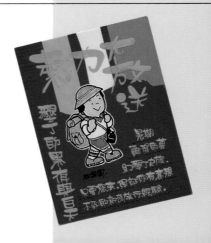

序

在這凡事訴求「快！又有效率」的21世紀，人人的腳步都隨著秒針的速度前進；影響所及，消費者在取材與購物的習慣上也就講求一目了然，不論訴求的種類為何、它的特性及目的，只要消費者或訴求對象所關心的重點，都被要求清楚呈現。所以，視覺的吸引是非常重要的一環。

然而傳播有各式各樣的行銷手法，最便捷就屬POP海報了！POP海報能在短時間內利用最少的成本來幫您達到最高的效益！現今POP的熱潮，儼然已成為販賣市場的主力。

觀看市面上的POP海報，有幾張能吸引匆匆的目光；心中所構思POP創作的概念如何與生活相結合，怎麼樣製造引人注意的視覺效果，這都是一門學問！

好的海報可增進大眾對訴求物品的價值認識與瞭解，提高觀看者的動機，驅使前往參與購買。在製作的過程中，如何掌握其它要素製作一張新穎又風格獨特的海報，不論字型的變化、海報的裝飾、配合文案的插圖及宣傳口號等，書中都提供實例給讀者參考，讓讀者能更確立所要製作的方向。這本書是學習者不可或缺的指南，只要擁有它，就能教您製作出張張獨領風騷的POP海報！

ＰＯＰ廣告

第一章 POP廣告

（一）POP廣告是什麼

「Point of purchase Aduertising」是購買據點的廣告，譯爲「賣場廣告」或「店頭廣告」，又可解釋爲「站在消費者立場製作的廣告，統稱爲POP廣告。

POP廣告最早出現在1930年代，當時美國爲了因應經濟衰退的打擊，乃推出了一種採自助式販售的賣場，稱爲超級市場，以節省人事成本，POP廣告便在這種情況下誕生； 所以POP廣告就是謀求經營合理化，以達到節省人事費用、商品陳列視覺等目的的促銷工具。

POP廣告旣陳列於賣場，它的出發點即是「請您來買」，而非「賣」，可說是「以消費者爲出發點，吸引消費者前來賣場購物的廣告」。以此定義：「凡是陳列在賣場內外，用以激發賣場內消費者或路過行人購買慾望，以達到銷售行爲的廣告物，皆可稱爲POP廣告」。

今天，POP廣告已是賣場常見的廣告物，但對多數人而言，卻認爲POP廣告就是手繪海報；因此，筆者認爲讀者在學習手繪POP 前，應對POP廣告要概略的認知，如此才能發揮POP廣告最大的功能。

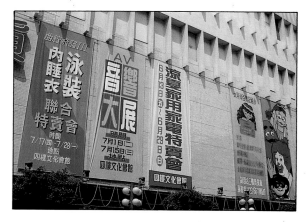
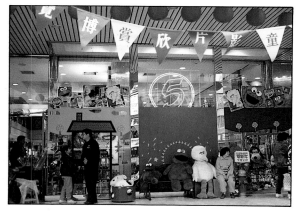
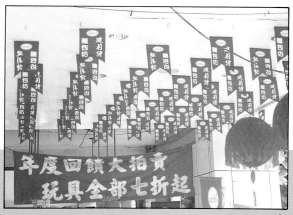

●POP廣告在賣場促銷活動中，已成爲傳遞訊息最佳的代言人。

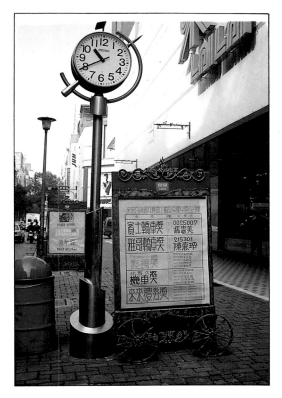

●POP廣告物能因時、因地呈現不同的展示效果。

（二）POP廣告有那些功能

自解嚴後，台灣成為自由經濟的消費市場，，世界知名連鎖企業紛紛湧進台灣，獨特且成功的賣場經營哲學，使台灣中小規模的賣場獲利大減；深究其因，賣場規劃、促銷手法、POP應用皆可做為中小型賣場經營者參考；以POP來說，外商賣場在製作促銷POP、活動POP、展示POP時，除了達到一目了然的效果還常兼顧整體搭配，這是中小型賣場所忽略的。所以賣場經營者如能進一步了解POP廣告的功能，相信POP就能發揮更大的效用。

POP廣告有什麼功能？它有那些製作方針？是「即賣即效」的賣場應該了解的；簡單來說，POP廣告就是將商品資訊情報傳遞的管道由原為廠商消費者的單向傳遞轉變為廠商⊆消費者的雙方溝通方式，使賣場經營者節省了人事成本；而在有利的條件下，對於消費者、零售店或製造商，POP廣告還能發揮不同的助益。

■**對消費者的功能**

消費者到賣場購物如「劉姥姥進大觀園」不知從何找起，藉由POP廣告的幫助，消費者即能

●張貼於畫版上的POP海報。

●不含促銷意味的POP廣告。

●應景的POP廣告。

●促銷型海報是最常見的POP廣告。

輕易獲得商品售價、商品特性、賣場活動訊息等資訊；使消費者節省購物時間並用愉悅的心情購物。所以POP對消費者扮演著愉悅顧客及滿足消費者購物行為的角色。

■對零售店的功能

在沒有POP的時代，零售店經營者必須藉助大量人力將商品資訊、賣場訊息告知消費者，方可增加營業額，但零售店卻增加了人事成本；而今，陳列在賣場內外的POP廣告，它成功替代了銷售員的角色，使零售店減少人力、財力的支出，並使消費者和賣場產生良性互動。

■對廠商的功能

依行銷學角度來說，「如何定論商品成功與否不是品質好或原料奇特，而是產品賣的好」；依此角度來看，廠商如何激發消費者購買自家商品，除了利用各種傳媒打開商品知名度、給賣場較大折扣以獲得上架機會外；善用賣場陳列空間並置放POP，使消費者迅速了解商品內容，是有效率及直接的促銷手段。所以廠商在規劃廣告費如何分配時；除了與零售店建立深厚互動關係，增加商品POP，絕對有莫大的助益。

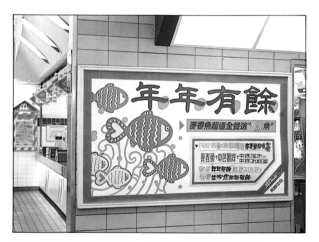
●賣場預留張貼海報的位置，賣場會有比較整齊的感覺。

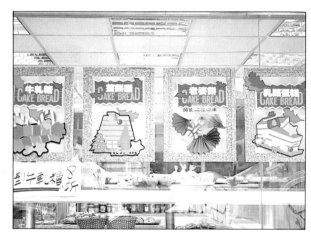
●玻璃上張貼POP廣告，需注意不影響由外向內的視覺效果。

●POP廣告內容要簡明扼要。

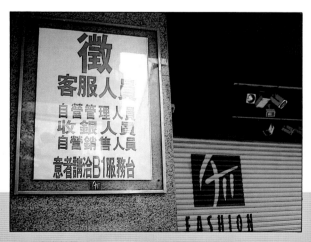
●POP廣告若長期展示，〝卡德西德〞是可考慮的材質。

（三）POP廣告的分類

POP廣告是新媒體，消費者對它自是一知半解；舉例來說，依廣告目的而製作POP廣告，即可設計成形象POP、訊息POP、促銷POP等三大類；但在執行促銷活動時，此廣告目的只適用於企劃階段，對執行只能提供參考，因為製作何種性質POP、POP應置放在什麼地方，廣告目的並不能提供實質幫助；所以清楚了解POP廣告的分類，遇到活動才能依促銷目的做種類取捨。本節將依三個方向說明，分別為賣場外、賣場內以及陳列據點的POP。

■賣場外POP

賣場外的POP是指賣場附近或賣場門口所使用的POP廣告，它包括了：

一、賣場外觀：賣場外觀是最佳的POP廣告，必須具備「讓經過的行人留意賣場存在，進而誘入賣場內」的功能。

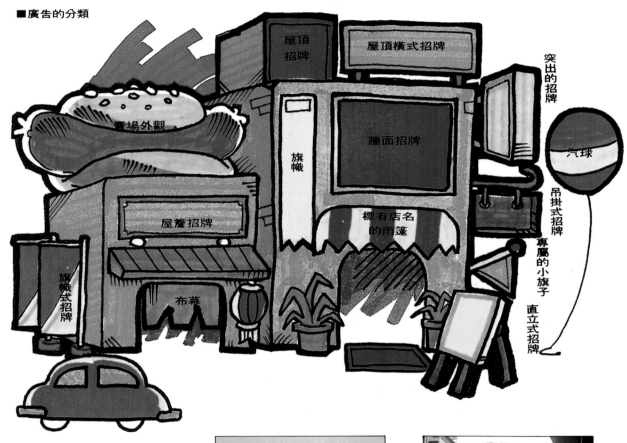

■廣告的分類

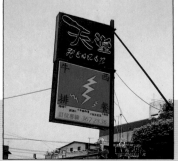

●突出的招牌。

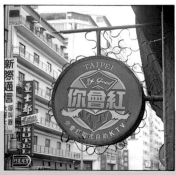

●直立式的招牌。

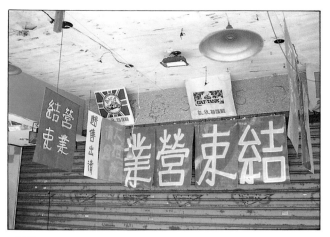
●吊牌。

●立地式POP。

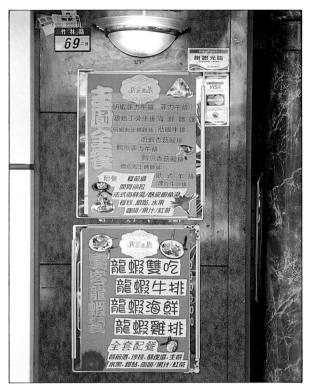
●海報（貼牆式POP）。

　　二、招牌：招牌設在賣場四周，相當於POP廣告，有造型招牌、屋簷型招牌、小型招牌、直立式招牌、布質招牌等。

　　三、櫥窗：屬於POP廣告，能吸引行人注意，進而引導消費者上門。

　　四、店門口的展示。

　　五、吊旗。

　　六、旗幟。

■賣場內POP

　　賣場內是指賣場、展覽會場及展示場所等；佈置在賣場內的POP廣告，依據展示場所的位置，可分為三類，分別是：

　　一、吊掛式POP：佈置在天花板的POP廣告，統稱為「吊掛式POP」，有吊旗、布幕、固定夾板、吊牌等，可做為指示、裝飾及強調特賣的訊息。

　　二、貼牆式POP：利用牆面擺設、黏貼式展示商品，稱為貼牆式展示，也就是貼牆式POP；就賣場展示空間來說，牆面是消費者視線停留最頻繁的地方，用於陳列或張貼POP都有很大效果，所以是POP陳列相當重要的點。

　　三、立地式POP：利用地面置放、展示商品或廣告物，稱為立地式展示，又稱為立地式POP；而展示物通常都放在展示架上或展示架附近。

■陳列據點的POP

　　陳列據點的POP，是指放在商品附近或直接貼在商品上的POP；這一類的POP包括了展示卡（解說商品）、價目卡（標示商品價格）、凸顯卡（凸顯商品）等。陳列據點的POP與陳列架有相輔相成的效果，因為陳列架除了具備展示的功能外，還具有告知、傳達的功能，所以屬於陳列據點POP的展示卡及價目卡在手繪POP中便格外的重要了。

（四）POP廣告的現況

當POP廣告在賣場流行之初，賣場一窩蜂製作POP廣告，認為只要張貼POP廣告就能增加營業額，結果很多賣場由外觀看，「貼得一踏糊塗、毫無美感可言」；因為大家忽略了美學與實用的概念，反而破壞了賣場裝潢，有弄巧成拙的感覺。近年來，在POP專業人士帶領下，賣場經營者從書籍、補習班中，學到了版面構成、文字書寫、色彩搭配、插圖繪製等；即使是促銷活動，也懂得帶入 CI 設計的概念，大大提昇了POP的水準。

結合陳列與促銷的POP廣告，是近期製作POP的重點；經過 CI 規劃的POP廣告，將賣場統一化，還增添熱鬧的氣氛，使消費者產生購買動機而達成交易行為，有事半功倍的效果。經由以上了解，做為一位專業美工人員，不僅作品達到一定水準，還須認識材質及陳列技巧，並加強個人企劃及行銷能力，方可立足POP界。

■賣場POP佈置實例／仙客樂餐飲

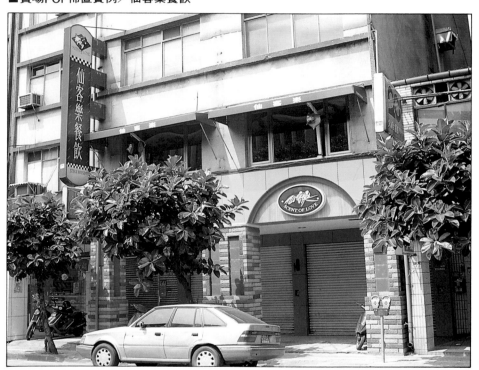

●賣場外觀。

●活動名稱。

●吊牌設計。

●輔助圖案。

●玻璃卡典佈置實景。

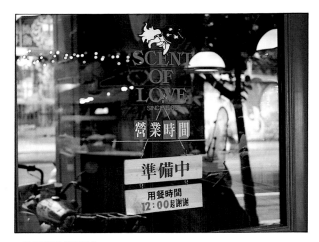

●告示牌佈置實景。

●吊牌佈置實景。

●海報佈置實景。

●輔助圖案佈置實景。

●應景壁飾佈置實景。

■電腦製POP

同事們！
充電的時候又到了；
請呼朋喚友
一起來充電，
做個快樂的上班族吧！

歡迎
馬英九先生
蒞臨指導
路遙知馬力！
台灣大學

● 電腦製海報近來有逐漸取代手繪POP的趨勢，簡易套裝
軟體及繪圖軟體不斷出現，讓電腦製POP充斥於各賣場
；賣場應用電腦繪製POP，雖然滿足了賣場少量、精緻
的需求，而應用電腦製作POP的時機也已成熟，但總是
缺少了手繪的親切感。

手繪POP

手繪POP的製作項目
手繪POP構成要素

第二章　手繪POP

(一) 手繪POP的製作項目

　　手繪POP具有量少、成本低、 迅速、機動性強、適合賣場需要、獨特個性、增加販賣效果、時效性佳等多種特性，是一種有效率、高經濟性的促銷媒體；雖然手繪POP不如製造廠商的印刷POP精緻，但樣式多，只要用心規劃，整體效果仍會高於印刷POP。

　　單一賣場或營業面積小的賣場最適合製作手繪POP，因為賣場可以依據自身需要，在有限人力、物力下，配合賣場空間、性質及商品種類，製作經過規劃的手繪POP，使商品訴求、活動預告、促銷內容能達到最有效的傳達。

　　單純用手工製作的POP， 受限於紙材和製作技巧， 在內容上無法像印刷POP豐富；但它仍可製作：海報、吊牌、價目卡、指示牌及立體POP等。依序介紹表現的內容：

■海報

　　「確認主題」是海報製作首要前題。 海報是手繪POP常見的項目，除了做為促銷外，形象、說明、訊息、指示也是應用的範圍。製作時有白底海報與色底海報之分；以白底海報來說，由於底色明亮，幾乎可與所有的筆材搭配使用，如麥克筆、平塗筆、水彩筆、毛筆、粉彩等，達到相輔相成的效果；所以繪製者在製作海報時對字形、色彩、插圖、編排有一定的程度，海報就會達到一定的水準。

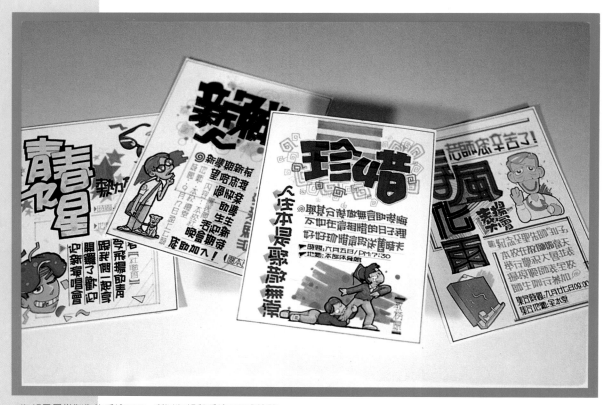

●海報是最常製作的手繪POP，所以海報與手繪POP成等號。

■吊牌

佈置在走廊或賣場天花板的 POP 廣告物,我們稱它為吊牌。 製作吊牌時,材料選擇要考慮促銷期;活動期短的可用低成本的紙書寫;活動期長的則用絹印表現或剪貼處理,避免長時間發生紙張褪色的情形。當吊牌完成後,垂吊長度以不妨礙消費者、不讓消費者舉手摸到為原則。

■價目卡(展示卡)

價目卡與展示卡並不易區分,大體而言,價目卡僅標示商品的價格和商品名稱,故尺寸較小;展示卡則用於說明商品的功能和特色,所以尺寸較大;現今兩者常常被結合在同一張卡片上使用。另外,價目卡(展示卡)在張貼時,必先做一番衡量,從「貼」、「釘」、「置放」、「夾」、「突出」中選用最佳的方法。

■指示牌(告示牌)

在賣場中,造型簡單、表達清楚的指示或告示POP,能發揮引導的功能,使消費者在賣場中迅速取得購買的物品;所以指示牌具有誘導、方向性、注視、傳達等的效果。製作時,把握簡明扼要的原則,切忌瑣碎繁雜,字體與色彩關係,以自然清楚較佳。

■立體POP

賣場在製作立體POP時,最需考慮是「立」的問題;只要紙張厚度適中,造型構造正確,立體POP即能完美展現。目前立體POP在製造上以三角立牌為主,方形、圓形及不規則也可多加利用;製作時先考慮內容、紙質厚度、POP支撐力、製作順序及方法;因為立體POP不只要求美觀,還要有實用性及廣告效果。

●有濃厚節慶氣息的吊牌。

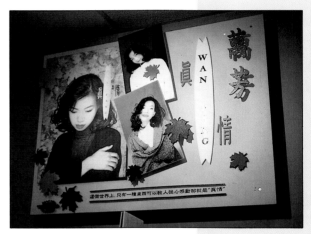

●造型突出的告示POP。

●置放在櫃檯旁的展示卡。

●俏皮可愛的立體POP。

(二) 手繪POP構成要素

在製作手繪POP時，內容表現或許會因為目的、訴求角度或商品種類有所不同；如海報、吊牌、價目卡、指示牌或立體POP在製作時，會因為尺寸、置放位置而做某些內容取捨或更動，這些更動的內容就是手繪POP的重要要素，我們稱它為「構成要素」。

海報是手繪POP最具代表性的製作項目，其構成要素大致由字體、插圖、色彩、編排、裝飾圖案所構成，每個構成要素都有脈絡可尋，也各有不同的功用；這些要素的力量在畫面上若能整合並取得協調，廣告效果將會倍增。以下依序介紹這些要素的表現方式．

■海報構成要素

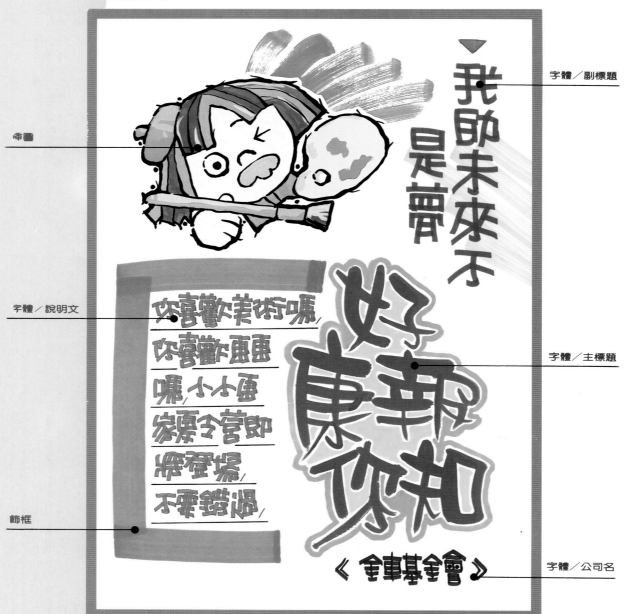

字體／副標題

插圖

字體／說明文

字體／主標題

飾框

字體／公司名

■字體

字體是海報最基本的要素,以手繪字體最具代表性;但就整體字型應用而言,選擇的筆材、顏料不同,字體在裝飾前與裝飾後又有極大的差距,甚至還能顯現賣場的屬性。所以善用各種筆材、嘗試不同的文字寫法,才能掌握文字的感覺與代表的意義。(關於文字書寫方法與表現方式,本系列書第三、四、六、七集有詳細介紹,可供參考)。

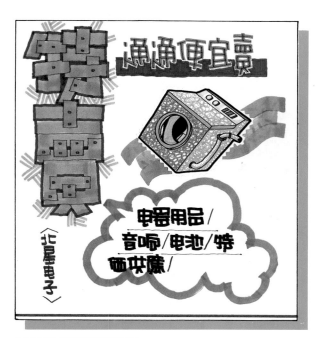

●以正字書寫主標題的海報。

●以創意字書寫主標題的海報。

●以軟筆字書寫主標題的海報。

●以印刷字剪貼表現主標題的海報。

週年物超所值

圓弧字
●優點／有圓潤的角度、順暢的筆劃。
●缺點／無法完整表現直線筆劃。

苗條不是夢想

抖字
●優點／韻律感十足、變化多。
●缺點／筆劃特殊，只能書寫特定的海報。

廣告最新貴族。

橫粗直細字
●優點／展現麥克筆字細膩的一面。
●缺點／字型表現缺乏力道。

漂泊的台灣人

收筆字
●優點／變化多，筆劃有特色。
●缺點／不容易書寫。

新鮮的文化

雲彩字
●優點／筆劃雖粗，但字型整體感輕盈。
●缺點／筆劃需重疊處理，書寫時間較長。

春天歌友會

俏皮字
●優點／筆劃俏皮、大方、變化多。
●缺點／收筆處有圓點，不易處理。

■主標題綜合裝飾

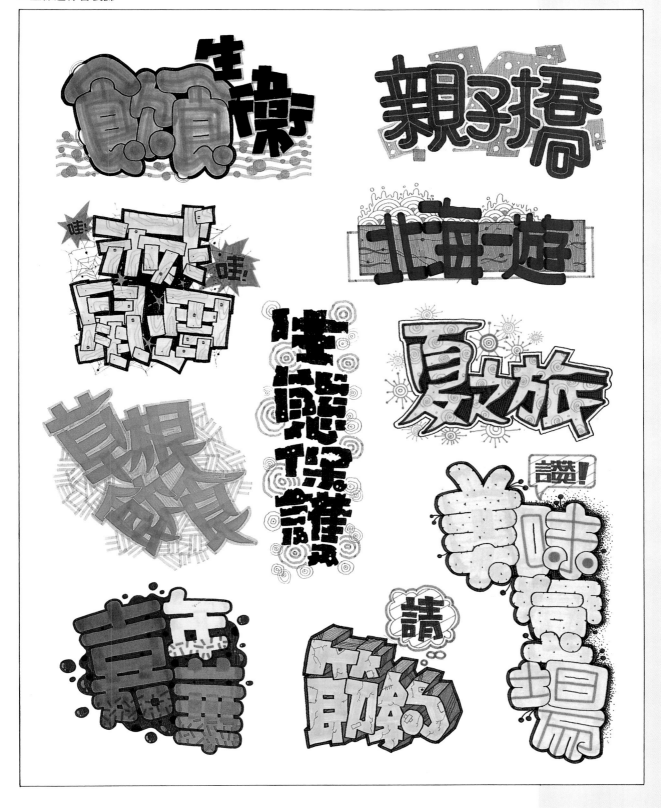

■插圖

插圖在POP海報中具有輔助文字的功能，配合文字少的海報還能扮演舉足輕重的角色。POP海報的插圖表現以輕鬆活潑、簡單明瞭為主，力求讓消費者了解海報訴求內容；其表現可分為五大部份：1.勾邊筆材應用。 2.輪廓線描繪。3.畫材搭配。4.上色方式。 5.背景使用。在繪製描圖時，若能靈活應用上述技巧，相信您也有能力製作成功的手繪海報。

■勾邊筆材表現

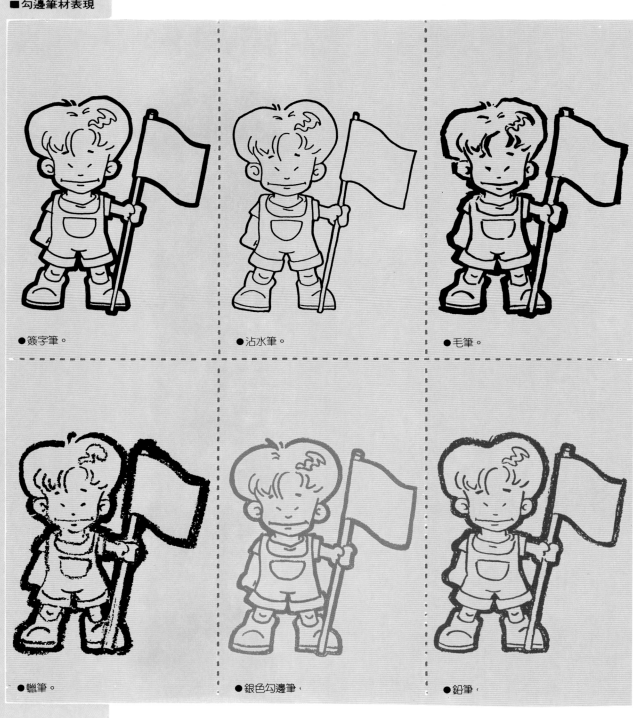

●簽字筆。

●沾水筆。

●毛筆。

●蠟筆。

●銀色勾邊筆。

●鉛筆。

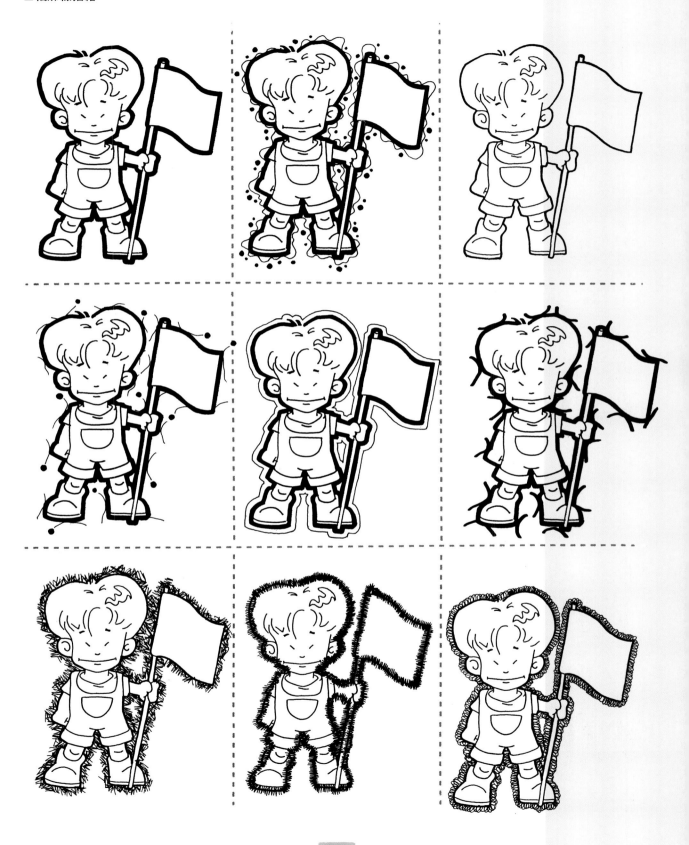

●麥克筆平塗法。

●麥克筆曲線塗法。

●廣告顏料上色。

●麥克筆縮小平塗法。

●麥克筆直線塗法。

●色鉛筆上色。

●麥克筆重疊法。

●麥克筆寫意塗法。

●蠟筆上色。

■插圖背景應用

● 插圖背景有整理畫面
、凝造氣氛、增加畫
面空間感、增加畫面
色彩、襯托插圖的功
能；為了增加插圖的
重要性，背景是可應
用的要素。

● 圖片背景。

● 剪影式背景。

● 漫畫式背景。

● 具像式背景。

■色彩

人類與色彩具有密不可分的關係；例如，藉紅綠燈色彩變化維持交通秩序，用紅、藍色表示女用或男用洗手間。逐漸地，人們將對色彩的情感，轉嫁予商業行爲中，以近期爲例，賣場折扣商品以紅色爲主色，而一般商品則以藍、黑色爲基本色彩；行之多年，色彩逐漸地控制了消費者的購買行爲。

在繪製海報時，色彩也扮演重要的角色；舉例來說，製作食品相關的海報，運用橙色會使人聯想到溫暖、可口；而黑色與藍色則會給人不新鮮的印象，因此色彩代表的意義，也影響文字所要傳達的意念。依群體性的看法，以下可做爲色彩應用參考，其方向可分：

一、**性別**：女性商品要使用柔和、明朗的色調，如粉紅、鵝黃；男性商品則採用深暗、冷硬的色彩，如深藍色。

二、**年齡**：明亮、活潑的色彩適用年輕人的商品，濁暗的色彩則適宜年長者的商品。

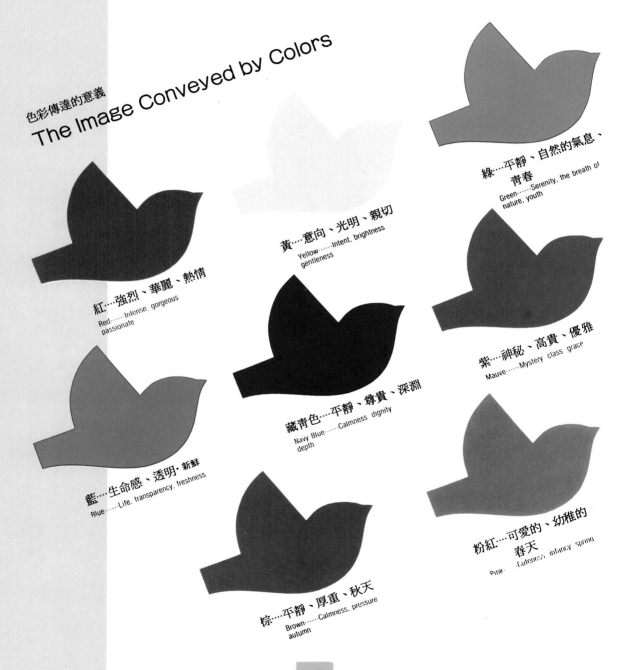

色彩傳達的意義
The Image Conveyed by Colors

綠…平靜、自然的氣息、青春
Green……Serenity, the breath of nature, youth

黃…意向、光明、親切
Yellow……Intent, brightness gentleness

紅…強烈、華麗、熱情
Red……Intense, gorgeous passionate

紫…神秘、高貴、優雅
Mauve……Mystery class grace

藏青色…平靜、尊貴、深淵
Navy Blue……Calmness dignity depth

藍…生命感、透明、新鮮
Blue……Life, transparency, freshness

粉紅…可愛的、幼稚的春天
Pink……Cuteness, infancy spring

棕…平靜、厚重、秋天
Brown……Calmness, pressure autumn

三、季節：春天的綠、夏天的藍、秋天的黃、冬天的紅，決定了季節商品的顏色。

四、味覺：紅色代表辣、綠色感到酸、褐色覺得苦、暖色覺得甜，可供食品海報參考的方向。

五、節慶：紅色代表春節喜慶，綠色代表端午節，紅色與綠色代表耶誕節，可使用的節慶顏色。

六、流行：配合流行與社會風氣的轉變，當季流行色也可提供參考。

七、商品：依據商品的顏色再搭配適合的顏色，是普遍的用色技巧；如咖啡巧克力，即有固定色的聯想。

上述是製作海報的色彩選擇方向，也是群體性的看法。

●特價海報常以紅色系列麥克筆表現。

●藍色系使人有暢快舒服的感覺。

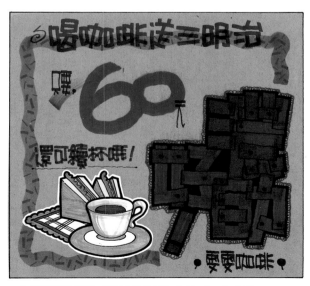

●由色系即可知道海報販賣的商品內容（咖啡＝咖啡色）。

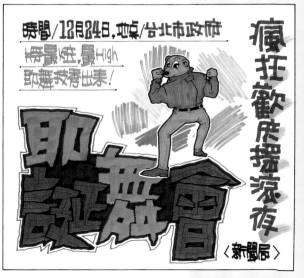

●紅、綠配色為聖誕節的代表色。

■編排

　　POP海報著重視覺傳達，不管那種表現方式，都要經過編排將主標、副標、說明文、插圖等要素重新整合規劃，以達到良好的視覺效果。依據筆者多年來製作海報的經驗，POP海報編排與平面設計編排是截然不同的，讀者若依平面設計編排來繪製POP海報，海報會呈現「保守有餘、開創不足」的畫面，所以要製作活潑的POP海報，必先忘記一些編排概念。

　　依筆者經驗，主標題→副標題→說明文→飾框或插圖的製作順序，是輕鬆處理編排的方式；唯有先決定文字編排，再進行插圖上色，即能簡單解決編排的困擾。

●印刷品編排無法像手繪海報活潑多樣。

■POP海報編排型式

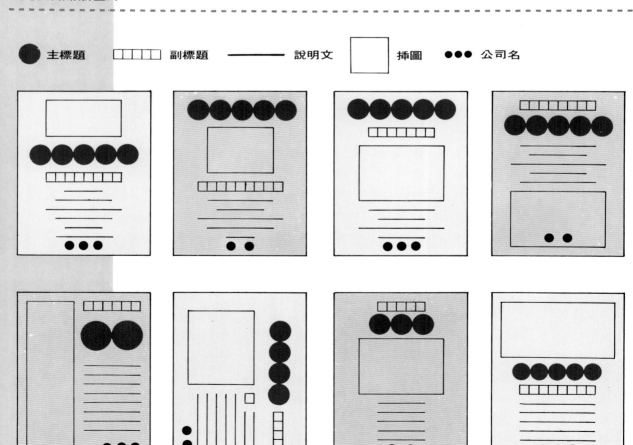

●主標題　　□□□□□ 副標題　　──── 說明文　　□ 插圖　　●●● 公司名

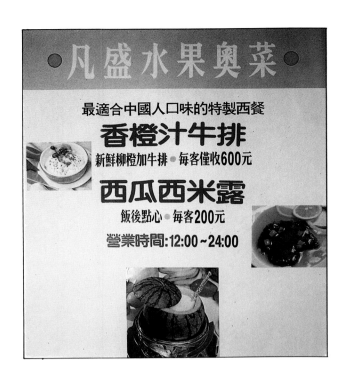

●左圖用卡典西德製作的POP海報其風格同印刷品較爲理性；但右圖用手繪表現的POP海報，其畫面卻是輕鬆活潑。

■飾框

　　爲何手繪海報會比印刷品活潑花俏？因爲手繪海報多了「飾框」；筆者在繪製海報時，常碰到畫面凌亂無重心，但經過「飾框」的整合，海報頓時「活潑中帶有秩序感」，所以飾框具有整合畫面的功能，是製作海報不可忽略的要素。

■飾框與其它要素

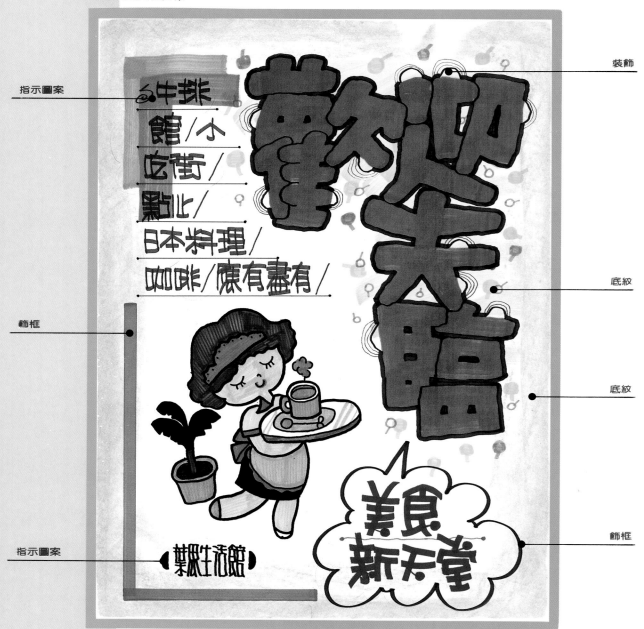

指示圖案

飾框

指示圖案

裝飾

底紋

底紋

飾框

手繪POP海報

第三章　手繪POP海報

（一）手繪海報製作原則

海報為賣場有效的促銷工具和利器，因此在製作之初，除了考慮構成要素外，內容物建立原則也是重要的一環，以下是製作海報應注意的原則，可供讀者參考。

■建立正確的主題

在製作海報前，應先確認促銷目的及消費群，以便製作海報之初即有正確方向，不會出現偏離主題的內容。如果對促銷目的一無所知，海報即產生不了多大的用處；為了達到事半功倍的效果，製作之初即要確認主題。

■妥善分配筆材與字型

初製作海報，常感覺字體與筆材無法配合，使海報凌亂且複雜；如何分配筆材，成了一門學問。以4K海報而言，為了讓海報字體有主副之分，並確認閱讀順序，不管是西式或中式排列，都能毫無困難閱讀完畢，我常將筆材與字型做以下分配：主標題在4個字內可採20mm的麥克筆書寫，超過4個字以上就得用12mm的筆；副標題則以小天使為主；其它的字體（含說明文、公司名…）以broad雙頭筆表現。 試著用上述方法練習看看！

●左圖／角20適合書字主標題。中圖／主標題字數較多時，宜用角12書寫。右圖／broad雙頭筆適合書寫說明文及裝飾字型。

■預留適當的白邊

　　讓看海報的消費者有舒服的感覺是製作者的責任；通常我會在天地左右保留適當的白邊，也就是所謂「留白」，甚至各要素間都預留適當距離，使消費者不會受到壓迫。記住！讓海報要素彼此間不出現壓迫的感覺，即是賞心悅目的海報。

■讓畫面有精緻的感覺

　　如何判斷細線與粗線誰比較精緻？由以下例子可證明，美容、美髮、服飾店的標準字大都以拉長的細字為主，給人高級精緻的感覺；而飲食、量販店則以粗筆劃壓扁字為主，給人親切的感覺。由此可知，海報若要走向精緻化，常用細筆字、拉長字是不錯的選擇。

●節框粗細表現，能左右海報給人不同的感受，上圖即是很好的範例。左圖採粗節框，風格活潑大膽；右圖則用細框表現，令人有精緻、條理分明的感覺。

（二）海報製作順序

決定好繪製主題和表現意圖後，即可開始製作海報，依序如下：打稿→書寫字體（主標、副標、說明文）→描圖→上色→加飾框→整理畫面；以上就是製作POP海報經常採用的順序。整個製作環節並不複雜，只要釐清各要素的關係，相信每個人都有能力繪製出色的海報。

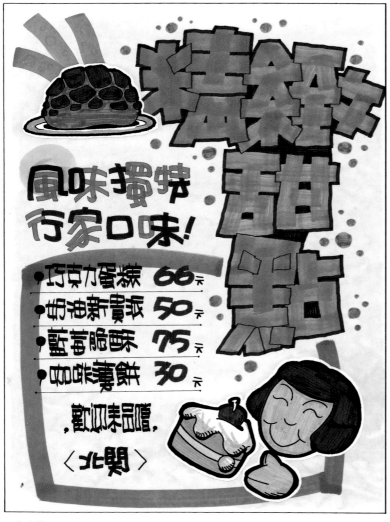

●完成圖。

■打稿過程

1. 準備書寫工具。

2. 撰稿、繪製草圖。

3. 用鉛筆在底紙上面打稿。

■字體書寫過程

1. 書寫主標題。

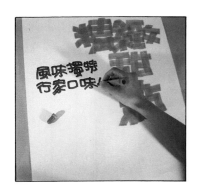

2. 再寫副標題。

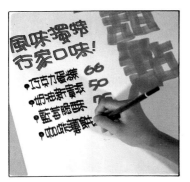

3. 最後則書寫說明文。

■插圖上色過程

1. 選好插圖再將之影印放大至正確尺寸。

2. 利用麥克筆上色（畫材任選）。

3. 用剪刀沿邊裁剪。

■整理畫面

1. 利用細麥克筆裝飾主標題。

2. 用粗麥克筆繪製飾框。

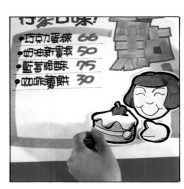

3. 將裁好的插圖張貼至正確位置。

(三) 海報表現方式

　　白底與色底是常見的海報表現方式，兩者各有優缺點，若要刻意區分適宜的行業，反而阻礙表現空間，僅能就特色個別分析。

■白底海報

　　「忠實反映色彩」是白底海報獨具魅力的特色；白底海報底色淡、明度高，可配合所有種類的筆材，不論是麥克筆或平塗筆、水彩筆、軟筆等，都能達到最高水準，是缺一不可的表現方式。

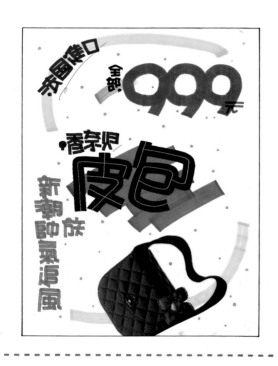

■色底海報

　　POP不只在白底上展現，色底也有不錯的表現空間。色底海報有豐富的色彩變化，是海報走向精緻化的響導；由於紙張種類及色彩多，更延展了色底海報發展空間。透過平塗筆、水彩筆、剪貼等方式表達，讓色底海報價值感及經濟性比白底海報高出甚多；製作時，需注意配色技巧，花花綠綠、雜亂無章的海報是難吸引人的。

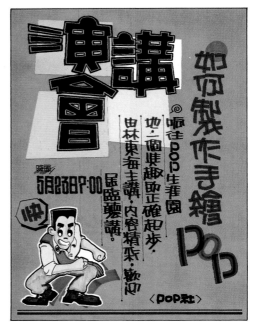

（四）技巧應用

俗語說：「一招半式走天下」，如果學了那麼多的POP技巧與概念，從頭到底只能製作相同風格的海報，那就浪費了學習效果。本單元從前述表現方式及製作技巧中，由文字與插圖各挑十組重新配置；不同風格表現，展現了海報表現的空間。

■海報應用㈠／字體一正字、插圖一麥克筆直線塗法

正字／正字字型整齊端正，若希望字型活潑俏皮，可在色彩或裝飾著手，必能引起消費者的注意。

麥克筆直線塗法／以直線構成面，上色方式同平塗法，線條可用粗、細搭配，或色彩交叉變化，插圖色塊才不會單調。

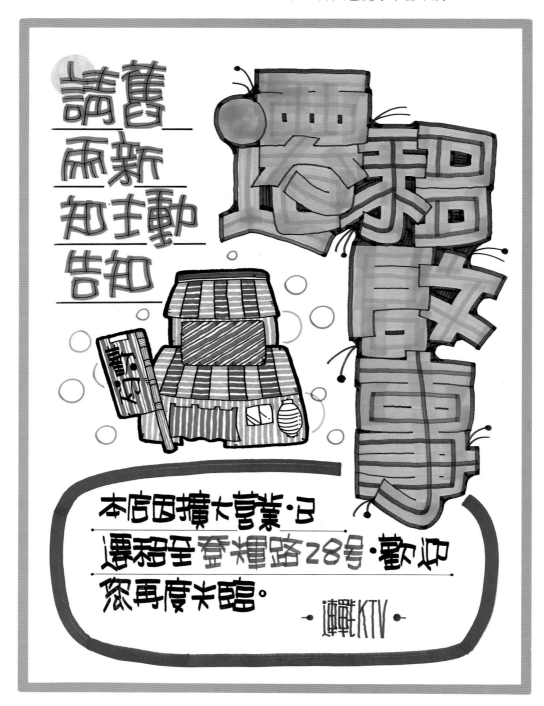

38

■**海報應用**(二)／字體─斷字、插圖─麥克筆平塗法

斷字／書寫此種字形時，常選擇「口」字做斷字處理，若沒「口」字，也可找適合筆劃做斷字處理，注意！斷筆的位置以左邊較適合。

麥克筆平塗／爲麥克筆最簡單的上色方法基本定義就是各色塊獨立不重疊，線條保持整齊流暢，插圖色澤有整潔均衡效果。

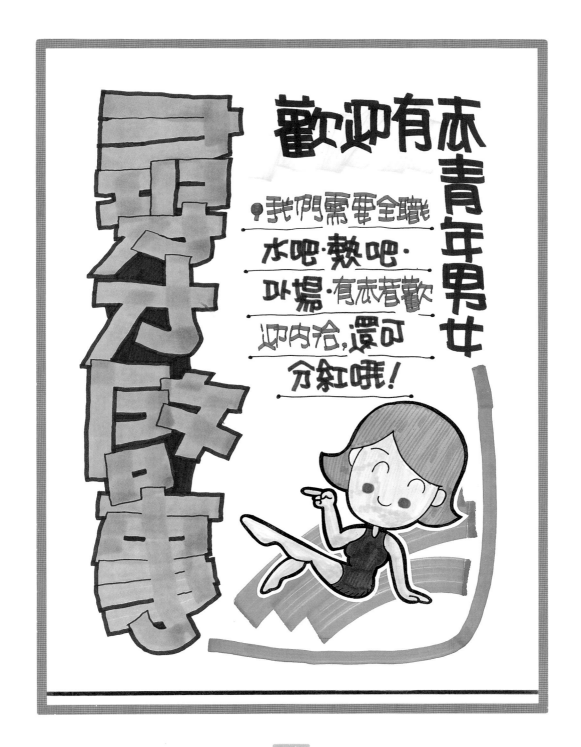

■**海報應用(三)**／字體—收筆字、插圖—麥克筆寫意塗法

　　收筆字／每一筆劃到收筆時都採筆劃漸小方式處理，再應用深色筆勾邊，會有缺陷美的效果。

　　麥克筆寫意塗法／寫意塗法乃是超越輪廓線的上色表現，用大筆觸展現不規則的幾何造形，有率性豪放的感覺。

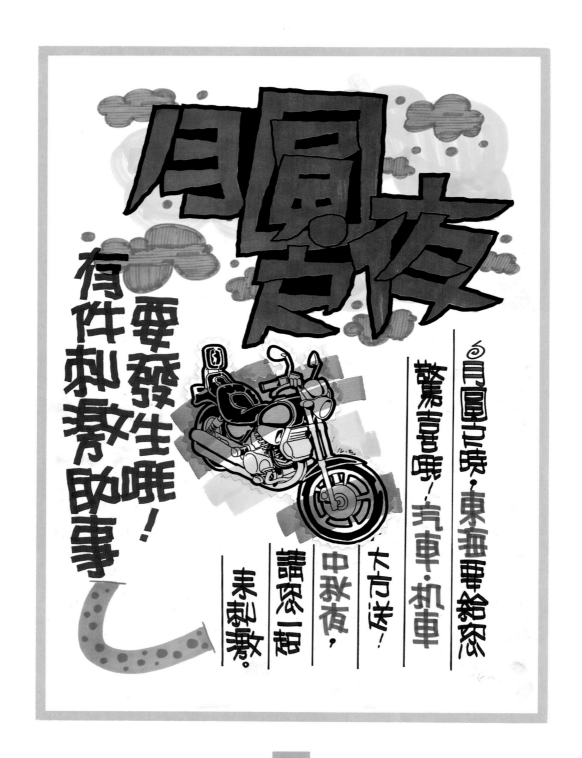

雲彩字／將抖動筆劃重疊，是雲彩字的基本筆劃；若筆劃能做斷字處理，字型輕盈而不笨重。

廣告顏料上色／廣告顏料是豐富的畫材，適於大面積的平塗；平塗效果好壞與水份多少有關係，水多飽和度不夠、水少則易留下筆觸。

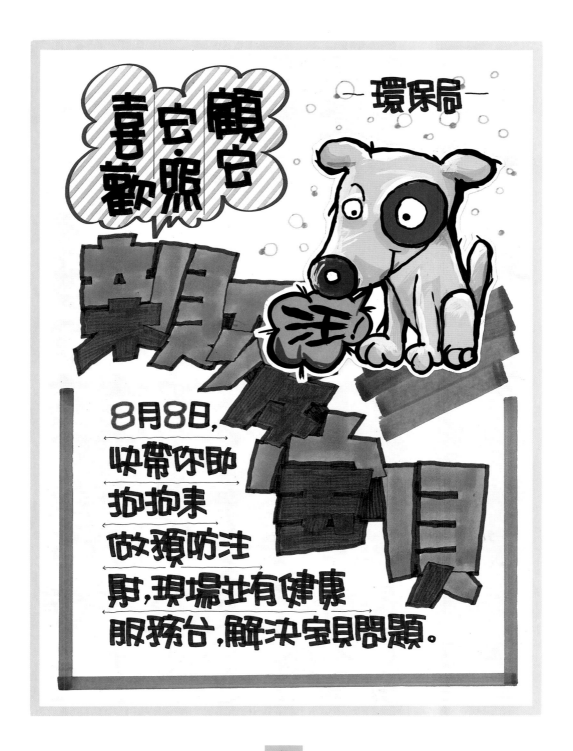

■海報應用(五)／字體一抖字、插圖一圖片拼貼
　　抖字／抖字每一筆劃都有抖動感，字型有靈異的感覺。

　　圖片拼貼／在製作海報時發現圖片未經加工直接貼在海報上，畫面會單調缺乏變化；所以利用誇張的想像力，應用各種畫材或重新組合圖片，產生了幽默、高雅的趣味性效果。

　　變體字／變體字是用軟筆（毛筆、水彩筆）書寫而成的字體，筆劃粗細變化大；適合書寫傳統商品的海報，且字體具有獨特的個性。

　　麥克筆曲線塗法／不管是徒手畫波浪曲線或隨意圈轉出小曲線構成面，都要用快速又有流暢曲線的上色表現，畫面才會乾淨舒暢。

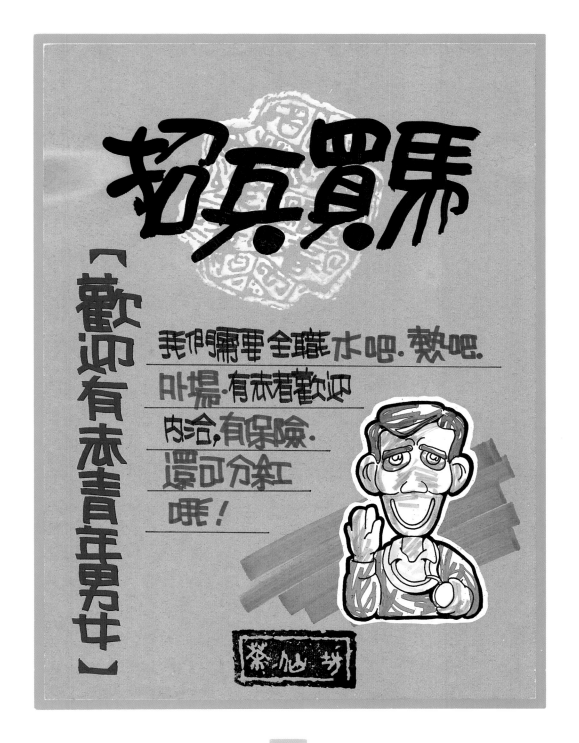

印刷字體／用印刷字體製作海報，雖然費時繁複，但慢工出細活，展現效果比手繪字體精緻；理性、展期久的海報都適用此字型。

蠟筆上色／蠟筆雖不適合做精細描繪，仍可應用在大面積塗色及裝飾點綴上，用黑色筆勾邊，還有俏皮活潑的感覺；適用於兒童海報中。

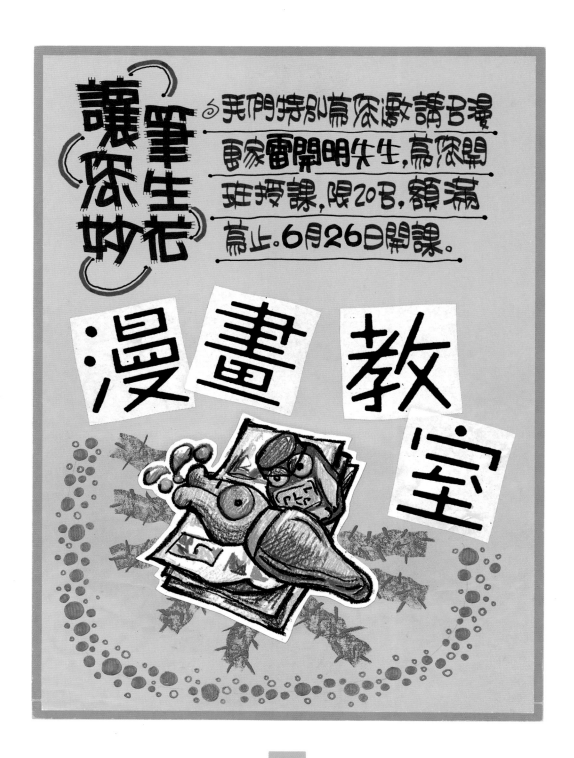

■海報應用(八)／字體－胖胖字、插圖－圖片拓印

胖胖字／胖胖字是有特色的字型；筆劃書寫配置得宜，字型容易引起人注意，還有取代插圖的功能；但書寫時必須仔細勾勒筆劃，步驟較爲繁複。

圖片拓印／圖片拓印是利用溶劑溶解圖片油墨再反面轉印的效果，轉印後的圖片左右顛倒，有一種朦朧美。

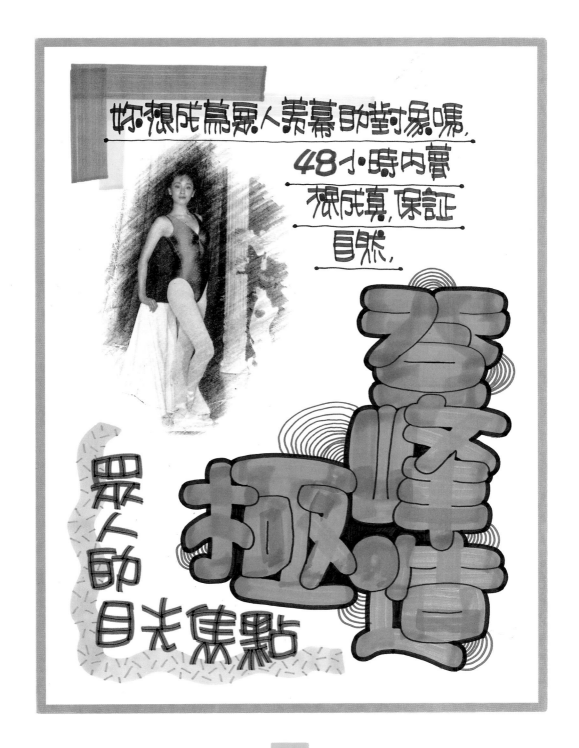

■**海報應用(十)**／字體－拓印字（變體字）、插圖－剪貼技法

拓印字／拓印字是間接性的表現，可大量反覆製作海報，是非常經濟的表現方式；還可透過色彩的變化，讓畫面內容更豐富。拓印字加上變體字，是相當好的復古式組合。

剪貼技法／剪貼表現空間大，應用素材也多，色紙、報紙、包裝紙等都是製作的好材料製作時，盡可能發揮想像力。

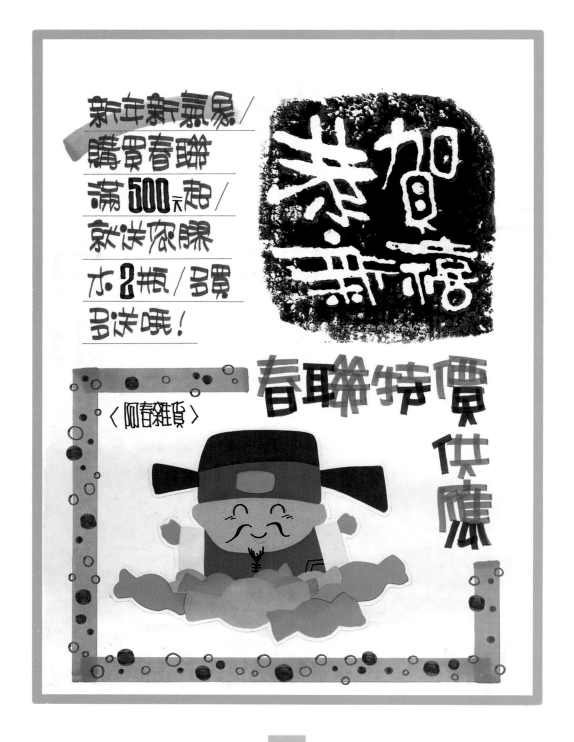

特殊字　／以天然材質表現字體質感，畫面會比較搶眼；木頭質感是海報常見的特殊標題，書寫過程雖麻煩，但效果突出卻是不爭的事實。

圖片影印上色／圖片影印後成黑白狀，可應用麥克筆、粉彩等不同畫材上色，使圖片醒目完整，完全展現插圖另一種風格。

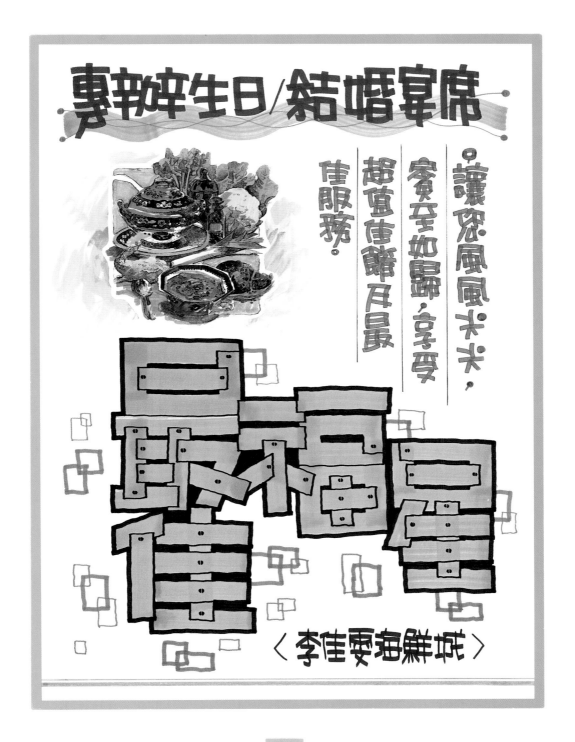

（五）系列海報規劃

　　絕大部份的人在製作賣場手繪海報時，常缺乏長遠規劃，使前後期製作的海報沒有整體感覺；如果在製作之初，即能考慮海報一致性、醒目的效果，第一張海報就要開始規劃版面，讓標誌、標準字擺在最固定的地方；雖然精緻度無法像印刷紙張，但整體感覺絕對勝過單打獨鬥的單張海報。而後續海報製作只要配合前述海報風格即可，如此賣場即能保持朝氣活潑的水準。接下來的例子可做為系列海報的佐證。

■仙踪林泡沫紅茶系列海報

　　紅茶店是普遍的行業，筆者在製作之初，業者即要求海報風格要配合標準字與賣場設計；現代化的標準字（華康POP字）加上盤根交錯的大樹裝潢，我選擇以麥克筆替代泡沫紅茶店常用的軟毛筆，再用細麥克筆畫線才能展現創新的賣場風格。後續的海報製作皆以第一張為藍圖，再加上風格一致的插圖設計，使賣場海報有整體感覺。

賣場標準字

細線飾框

●海報實例（一）

●海報實例（二）

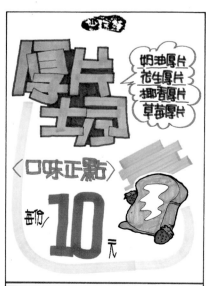

●海報實例（三）

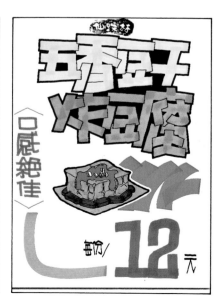

●海報實例（四）

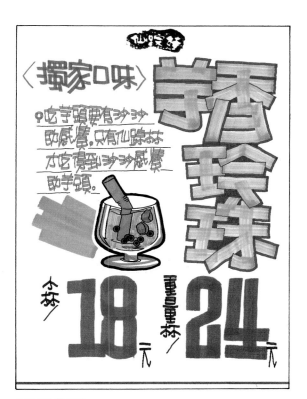

● 海報實例(五)

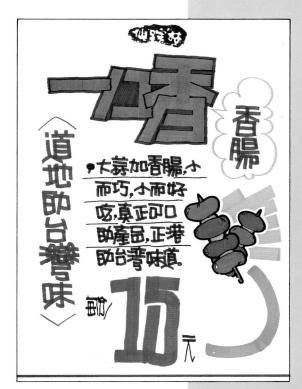

● 海報實例(六)

● 海報實例(七)

● 海報實例(八)

〈台灣特產〉

仙境好

甜不辣

．甜不辣是台灣從
南到北隨處可
見的小吃,正港的
台灣味。

每份/ **15** 元

● 海報實例(九)

仙境好

哈密瓜含有豐富的
維他命C,加牛奶
玉米片後,是最佳的
養顏美容飲料.

哈密瓜香茶

小杯 **18** 元 大杯 **24** 元

〈全新推出〉　凍/熱

● 海報實例(十)

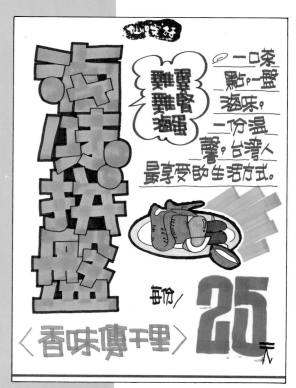

仙境好

滷味拼盤

．一口菜一盤
滷味。
一份溫
馨。台灣人
最享受的生活方式。

賓客
雞雞
滷強

每份/ **25** 元

〈香味傳千里〉

● 海報實例(十一)

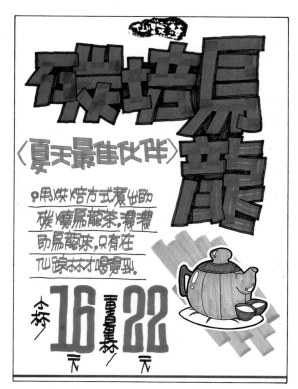

仙境好

碳焙烏龍

〈夏天最佳伙伴〉

．用烘焙方式煮出的
碳焙烏龍茶,濃濃
的烏龍味,只有在
仙境林才喝得到。

小杯 **16** 元 大杯 **22** 元

● 海報實例(十二)

■茶仙坊泡沫廣場系列海報

在繪製海報時，我會先考慮文字、裝潢、色彩如何搭配。傳統的字型、原木的裝潢，在製作海報前，我即決定以軟毛筆書寫文字內容，確實展現「茶仙坊」傳統的風格。版面規劃以印章式的標準字為主，配合淺咖啡的底紙，不但保有傳統氣氛，更增添了喝「茶」的感覺。用麥克筆書寫的內文，也是勇於創新的表現。

底紋

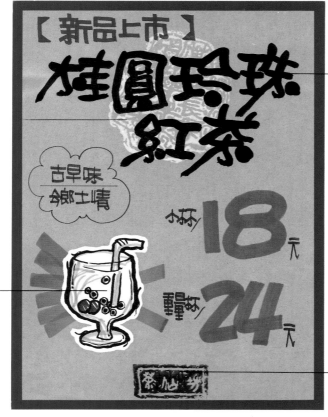

產品標準字

插圖上色方式

賣場標準字

● 海報實例（一）

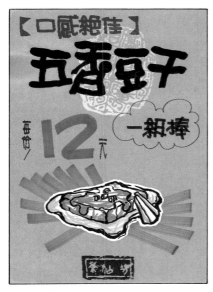

● 海報實例（二）

● 海報實例（三）

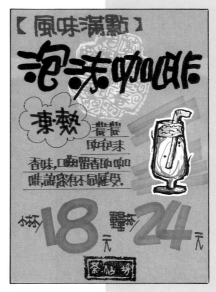

● 海報實例（四）

【吧台推薦】

金桔青檸

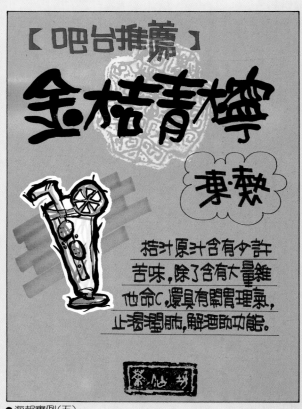

專・熱

桔汁原汁含有少許
苦味,除了含有大量維
他命C,還具有開胃理氣,
止渴理肺,解酒的功能。

茶仙坊

● 海報實例(五)

【口味正點】

厚片土司

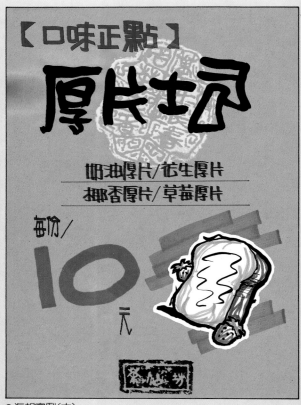

奶油厚片/花生厚片
椰香厚片/草莓厚片

每份/ 10元

茶仙坊

● 海報實例(六)

【夏天最佳伙伴】

碳培烏龍

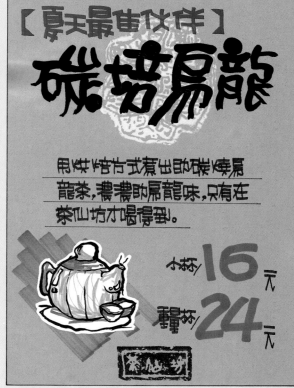

用焙培方式煮出的碳培烏
龍茶,濃濃的烏龍味,只有在
茶仙坊才喝得到。

小杯/ 16元
大杯/ 24元

茶仙坊

● 海報實例(七)

【台灣特產】

甜不辣

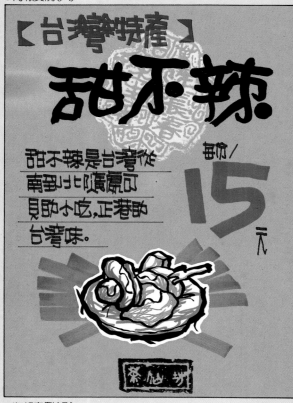

甜不辣是台灣從
南到北隨處可
見的小吃,正港的
台灣味。

每份/ 15元

茶仙坊

● 海報實例(八)

52

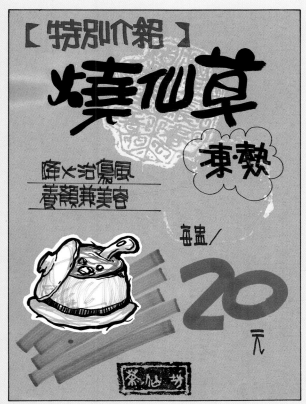

● 海報實例（九）

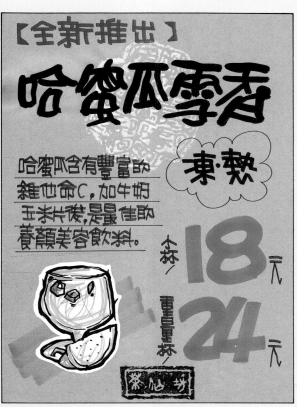

● 海報實例（十）

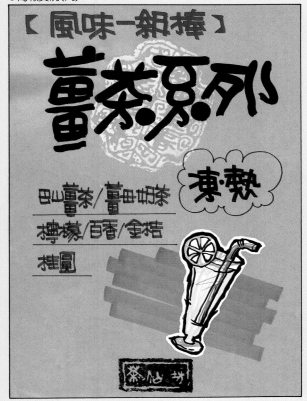

● 海報實例（十一）

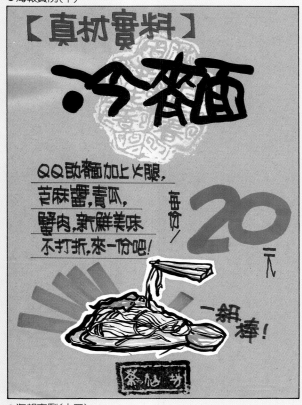

● 海報實例（十二）

53

（六）海報張貼方式

張貼海報的工具推陳出新，如何有效張貼、有效表現、應做個案處理還是統一展現，是本文要探討的課題。

1. 張貼高度是否在消費者的垂直視線內。
2. 張貼地方是否會遮蓋商品、影響選購。
3. 用何種黏劑（噴膠、雙面膠、打洞⋯）張貼海報。
4. 海報張貼位置是否容易更換、拆除、換貼。
5. 張貼方法是否適合賣場。

經由上述分析，我們知道海報張貼要配合展示；所以海報與空間的配合，也是後續的重要工作。以下爲數種海報張貼方式，可做爲讀者參考依據。

●自行釘製的海報架。

●柱子或牆壁。

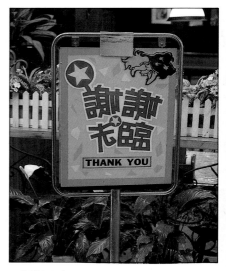

●立體海報架。

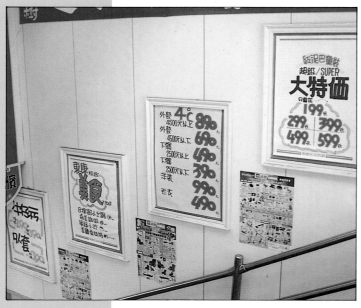

●固定式海報架。

●畫架。

手繪海報範例

校園海報範例
商業海報範例
實用ＰＯＰ插圖

第四章 手繪海報範例

（一）校園海報範例

　　校園海報風格輕鬆活潑，是手繪POP極佳表達的空間。　本單元以介紹海報為主，是學子製作海報很好的參考範例。筆者為擴大參考空間，特別將內容豐富不管是白底或色底海報，依字型、插圖、編排、配色、飾框等，使每張海報都有獨特表現；尤其是深底海報製作，剪貼、廣告顏料、立可白應用，　還可展現另外一種趣味。　一百多張的海報，為校園海報做了最佳的示範。

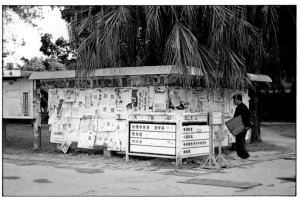
●校園海報張貼實景(一)

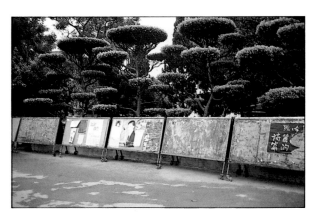
●校園海報張貼實景(二)

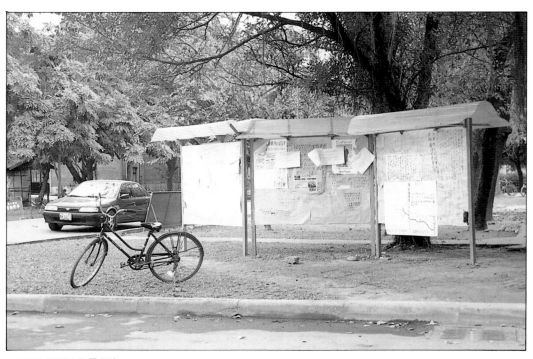
●校園海報張貼實景(三)

●校園海報範例。

●社團活動海報／變體字(電腦擇友)／插圖影印

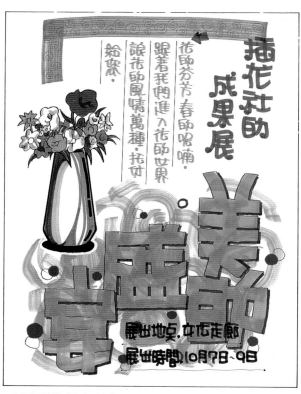

●社團活動海報／正體字(美的盛宴)／麥克筆上色

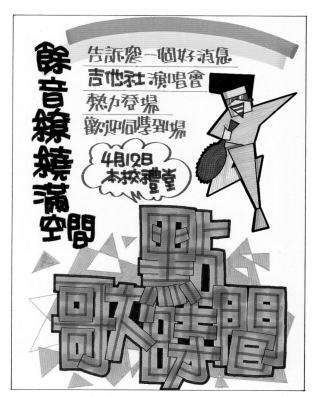

●社團活動海報／正體字(點歌時間)／麥克筆上色

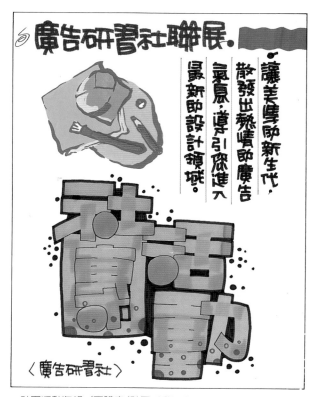

●社團活動海報／正體字(社團活動)／廣告顏料上色

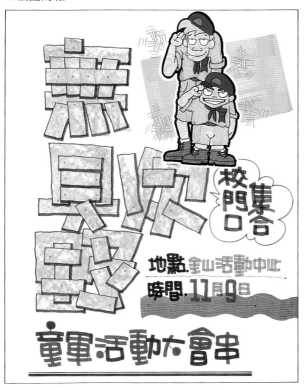

●社團活動海報／木板字（無具野炊）／麥克筆上色

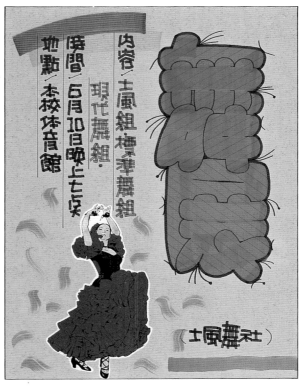

●社團活動海報／胖胖字（舞展）／麥克筆上色

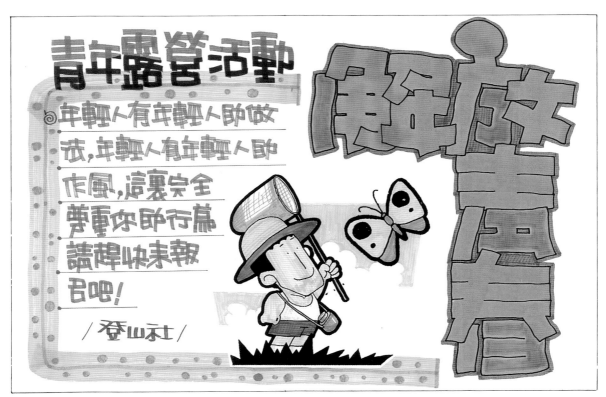

●社團活動海報／斷字（解放青春）／麥克筆上色

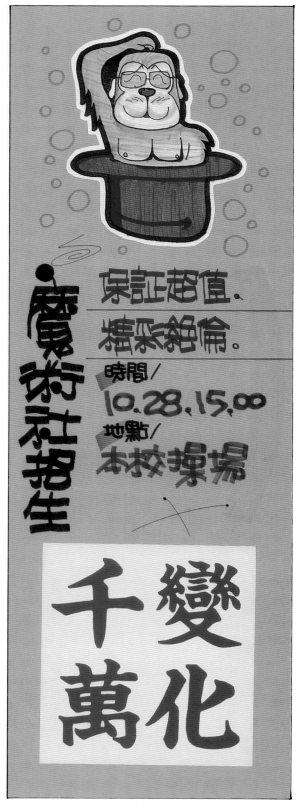

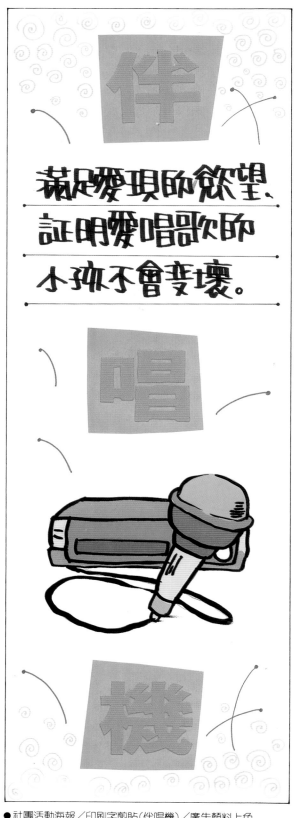

●社團活動海報／印刷字剪貼（千變萬化）／麥克筆上色

●社團活動海報／印刷字剪貼（伴唱機）／廣告顏料上色

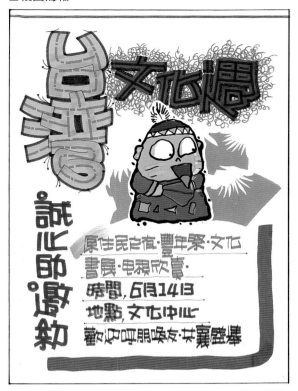

●社團活動海報／圓弧字（台灣文化週）／廣告顏料上色

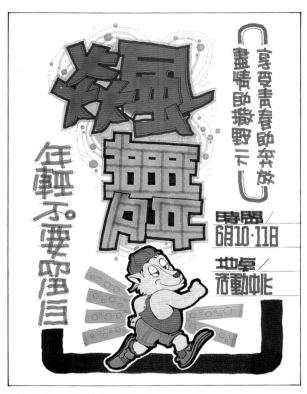

●社團活動海報／收筆字（飆舞）／麥克筆上色

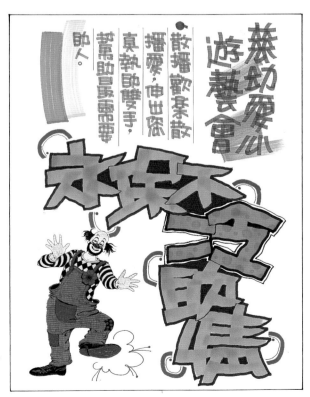

●社團活動海報／收筆字（永保不冷的情）／麥克筆上色

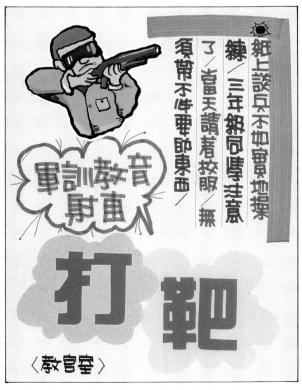

●社團活動海報／印刷字剪貼（打靶）／廣告顏料上色

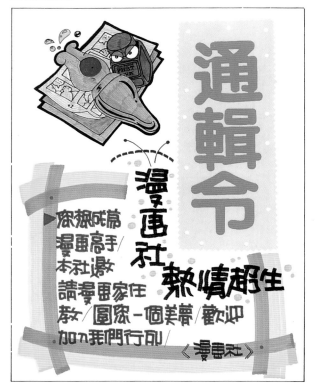

●社團招生海報／印刷字剪貼(通緝令)／麥克筆上色

●社團招生海報／正體字(招兵買馬)／廣告顏料上色

●社團招生海報／印刷字剪貼(空手道)／麥克筆上色

生花妙筆

文藝社招募新社員

招攬愛好寫作、希望在
方塊上磨練、在學
海中醞釀的，看不盡
彼此，連有散落在
的痕跡。

●社團招生海報／圓弧字（生花妙筆）／麥克筆上色

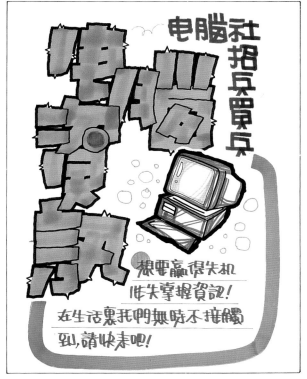

电腦社招兵買兵

唯妙資訊

想要贏得先机
惟先寧据資訊！

在生活裏我們無時不接觸
到，請快来吧！

●社團招生海報／梯形字（電腦資訊）／麥克筆上色

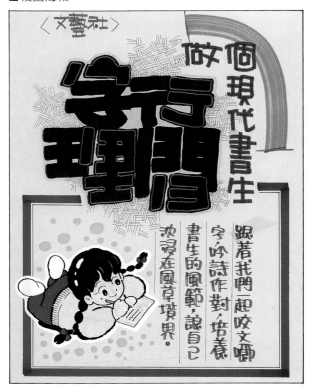

●社團招生海報／斷字（字裡行間）／麥克筆上色

●社團招生海報／收筆字（投捕之間）／廣告顏料上色

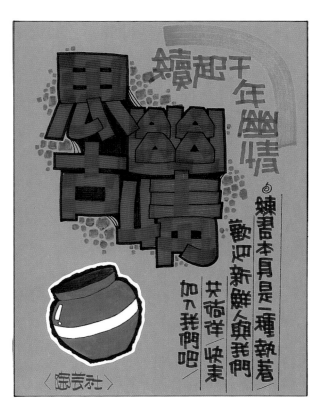

●社團招生海報／正體字（思古幽情）／廣告顏料上色

●社團招生海報／平筆字（古風太極心）／麥克筆上色

滑輪下的轉來轉
溜園惠活動，讓
眾在歡樂揮灑
之餘，有更多的
伸展空間。

溜出一道歡樂的童年

報名地點／
九行樓
報名時間／
智起

滑冰社

●社團招生海報／變體字（滑冰社）／廣告顏料上色

●社團形象海報／創意字（綠色變革）／廣告顏料上色

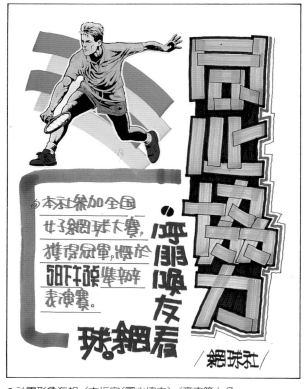

●社團形象海報／木板字（同心協力）／麥克筆上色

●社團形象海報／梯形字（無限的愛）／麥克筆上色

●社團形象海報／打點字(浪漫的邀約)／麥克筆上色

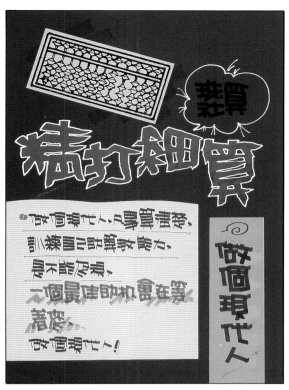

●社團形象海報／平筆字(精打細算)／插圖影印

●社團形象海報／梯形字(懷古情)／麥克筆上色

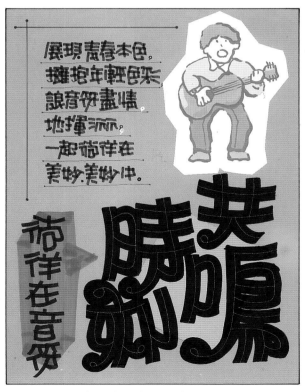

●社團形象海報／花俏字(共鳴時刻)／廣告顏料上色

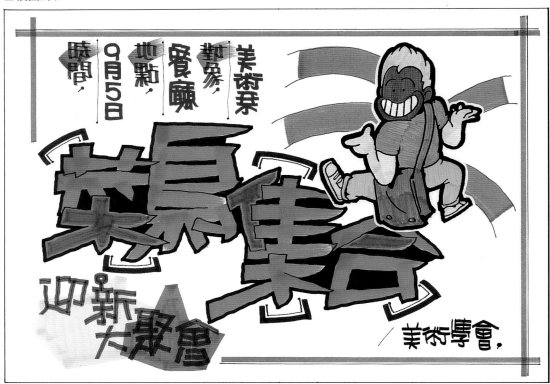

●校園迎新海報／收筆字（菜鳥集合）／麥克筆上色

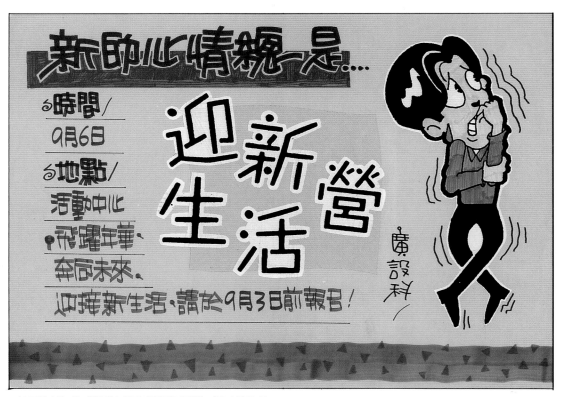

●校園迎新海報／印刷字剪貼（迎新生活營）／麥克筆上色

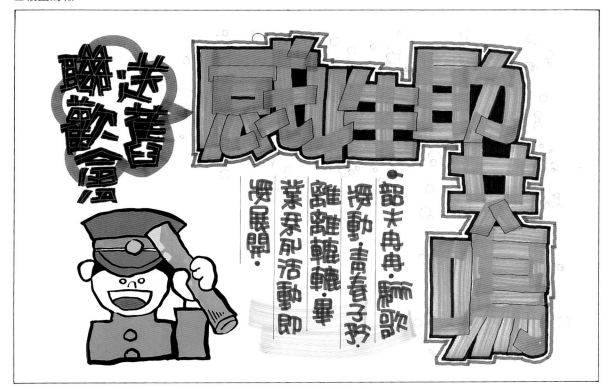

●校園送舊海報／正體字(感性的共鳴)／廣告顏料上色

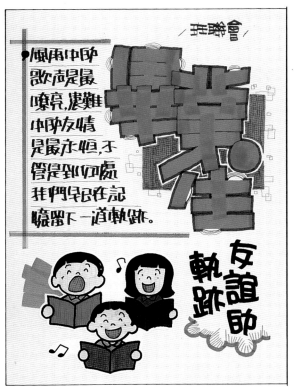

●校園送舊海報／打點字(畢業生)／廣告顏料上色

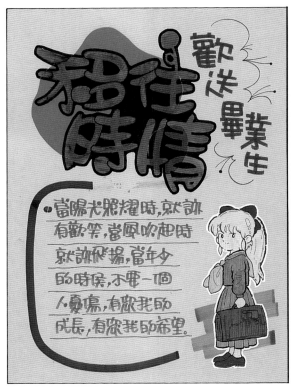

●校園送舊海報／變體字(移往時情)／麥克筆上色

■校園海報

●校園節慶海報／平筆字(魔幻嘉年華)／麥克筆上色

●校園節慶海報／圓角字(端午晚會)／麥克筆上色

●校園節慶海報／正體字（生日快樂）／麥克筆上色

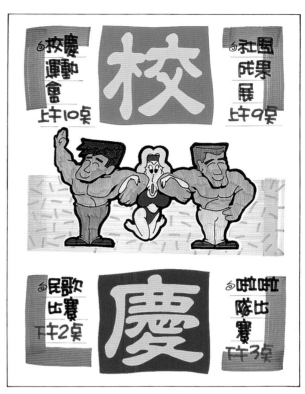

●校園節慶海報／印刷字剪貼（校慶）／麥克筆上色

●校園節慶海報／梯形字（有教無類）／麥克筆上色

●校園節慶海報／木板字（慶生會）／廣告顏料上色

●校外教學海報／圓角打點字(北海一遊)／麥克筆上色

■校園海報

記得錢。
要帶珍

時間 9月8日
地桌 北海岸之旅
目即 行萬里路勝
讀萬卷書

●校外教學海報／圓角字（校外教學）／麥克筆上色

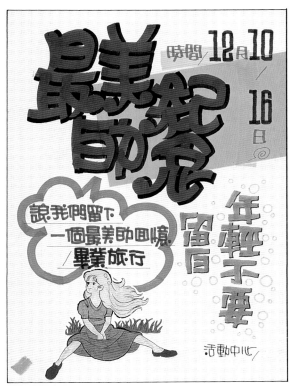

時間 12月10 ／ 16日

讓我們留下
一個最美的回憶
畢業旅行

年輕不要留白

活動中心

●校外教學海報／平筆字（最美的紀念）／麥克筆上色

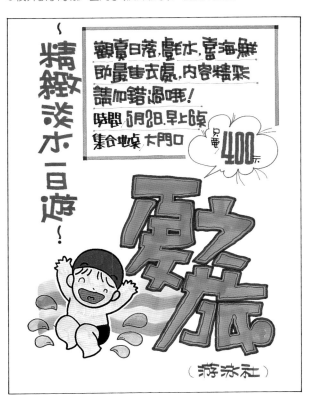

~精緻淡水一日遊~

觀賞日落、戲水、賞海鮮
的最佳去處，內容精采
請別錯過哦！
時間 5月2日 早上6點
集合地點 大門口
只要 400元

（游泳社）

●校外教學海報／梯形字（夏之旅）／麥克筆上色

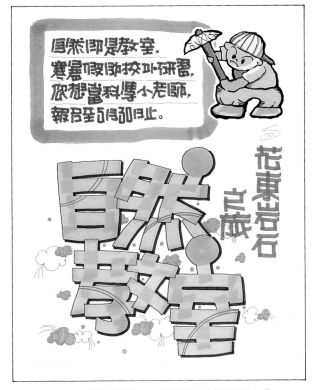

自然即是教室，
寒暑假的校外研習，
您想當科學小老師，
報名至5月30日止。

花東岩石之旅

●校外教學海報／圓弧打點字（自然教室）／廣告顏料上色

■校園海報

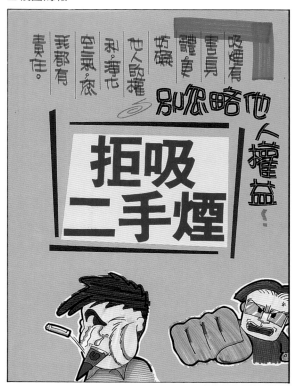

●校園宣導海報／印刷字剪貼(拒吸二手煙)／麥克筆上色

●校園宣導海報／斷字(注意安全)／麥克筆上色

●校園宣導海報／打點字(運動天才)／麥克筆上色

●校園宣導海報／收筆字(無所遁行)／麥克筆上色

●校園宣導海報／變體字(打工小心)／麥克筆上色

●校園宣導海報／收筆字(禮貌宣傳週)／麥克筆上色

●校園宣導海報／變體字(請戴安全帽)／麥克筆上色

●暑期活動海報／抖字(夏令營)／麥克筆上色

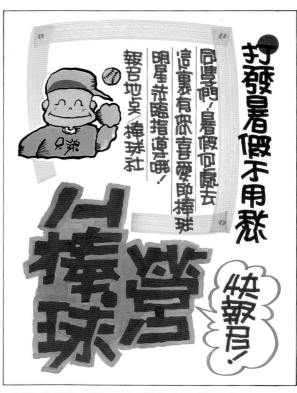

●暑期活動海報／平筆字(H棒球營)／廣告顏料上色

●暑期活動海報／圓角字(陶藝行)／廣告顏料上色

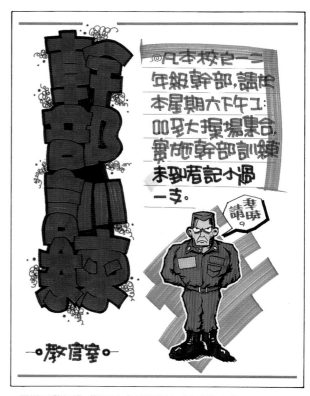

●暑期活動海報／圓弧字(幹部訓練)／麥克筆上色

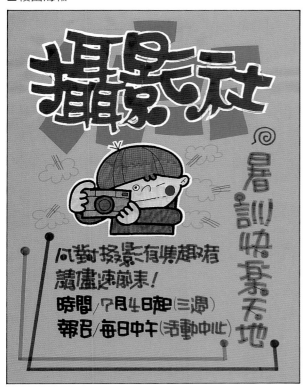

●暑期活動海報／平筆字(攝影社)／麥克筆上色

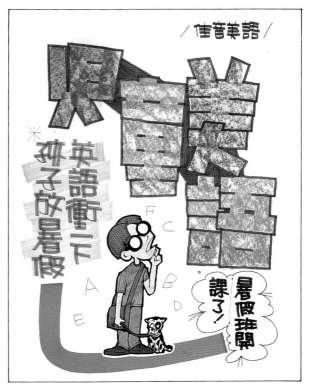

●暑期活動海報／粉彩筆字(兒童美語)／麥克筆上色

●暑期活動海報／木板字(競速報名)／麥克筆上色

〈廣告社〉

●學術講座海報／斷字（演講會）／麥克筆上色

〈台灣經濟所〉

●學術講座海報／平筆字（關於戰後）／廣告顏料上色

〈攝影社〉

●學術講座海報／圓角字（人間男女）／廣告顏料上色

■校園海報

●學術講座海報／平筆字(行銷營)／麥克筆上色

●學術講座海報／雲彩字(掌握生機)／麥克筆上色

●學術講座海報／印刷字剪貼(演講公告)／麥克筆上色

●公益活動海報／變體字(愛護動物)／麥克筆上色

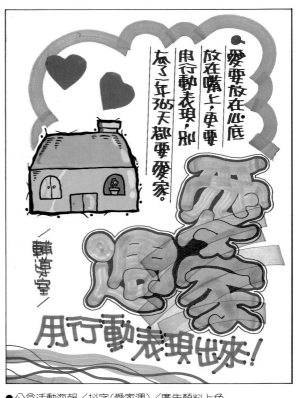

●公益活動海報／抖字(愛家週)／廣告顏料上色

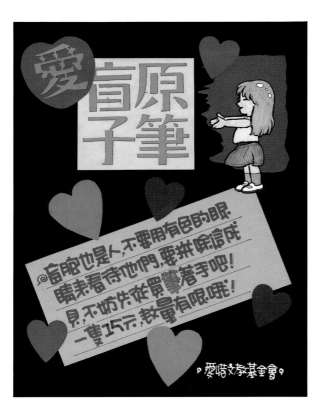

●公益活動海報／印刷字剪貼(愛盲原子筆)／麥克筆上色

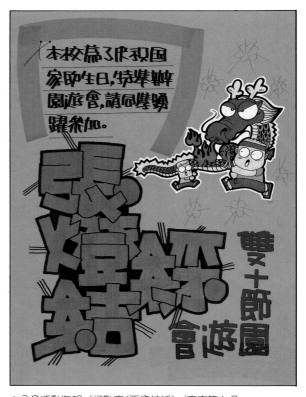

●公益活動海報／打點字(張燈結綵)／麥克筆上色

●公益活動海報／胖胖字（年輕）／圖片剪貼

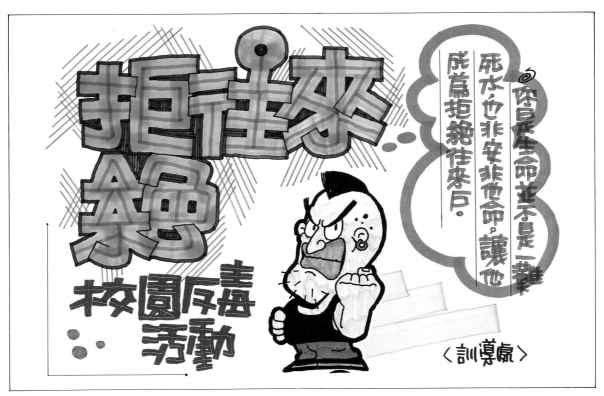

●公益活動海報／圓角字（拒絕往來）／麥克筆上色

■校園海報

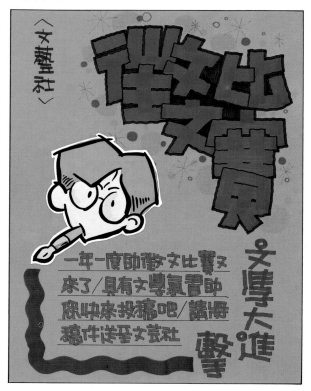

〈文藝社〉
徵文比賽
文學大進擊
一年一度的徵文比賽又
來了！具有文學氣質的
你快來投稿吧！請將
稿件送至文藝社

●藝文活動海報／抖字（徵文比賽）／廣告顏料上色

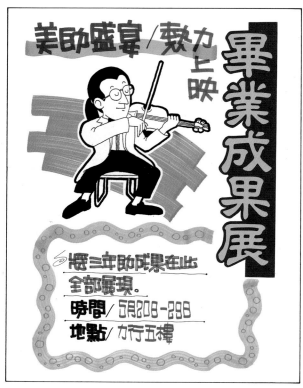

美的盛宴／熱力上映
畢業成果展
歷三年的成果在此
全部展現。
時間／5月20日－29日
地點／力行五樓

●藝文活動海報／印刷字剪貼（畢業成果展）／插圖影印

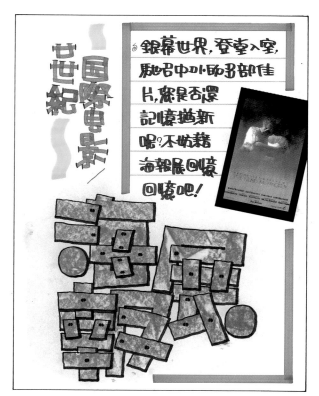

廿一世紀／國際電影
銀幕世界，登臺入室，
馳名中外的多部佳
片，您是否還
記憶猶新
嗎？不妨藉
海報展回憶
回憶吧！
海報展

●藝文活動海報／木板字（海報展）／圖片剪貼

精緻手繪
POP應用
精緻手繪
POP
觀光旅館
書字畫此展業
裝飾／裝畢結業
設護書展示品展
新日市野蹟
躍非柱条報
五O年
美代
成元學業
伍。
〈彩帶電字〉

●藝文活動海報／胖胖字（書展）／圖片剪貼

82

■校園海報

●藝文活動海報／木紋字(邀您共享)／麥克筆上色

●藝文活動海報／斷字(嶄新與懷舊)／廣告顏料上色

●藝文活動海報／圓弧字(楓城杏話)／麥克筆上色

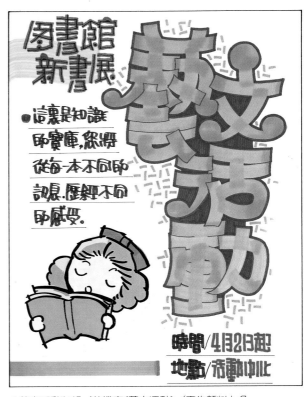

●藝文活動海報／花俏字(藝文活動)／廣告顏料上色

83

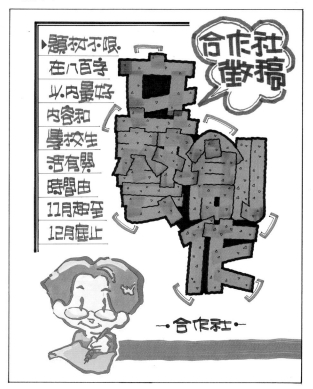

●體育活動海報／抖字（文藝創作）／廣告顏料上色

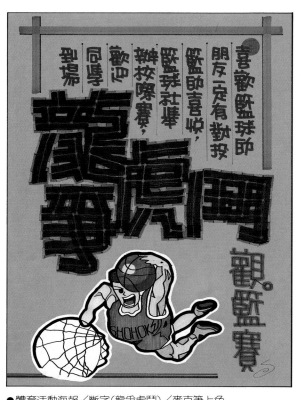

●體育活動海報／斷字（龍爭虎鬥）／麥克筆上色

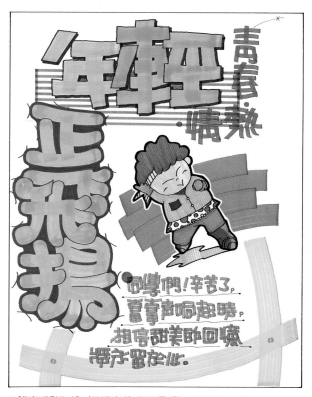

●體育活動海報／花俏字（年輕正飛揚）／麥克筆上色

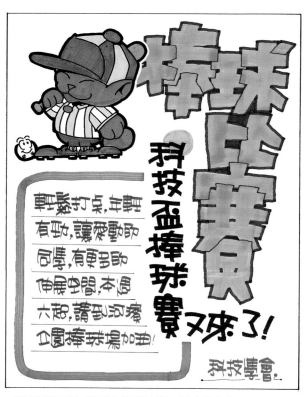

●體育活動海報／梯形字（棒球比賽）／麥克筆上色

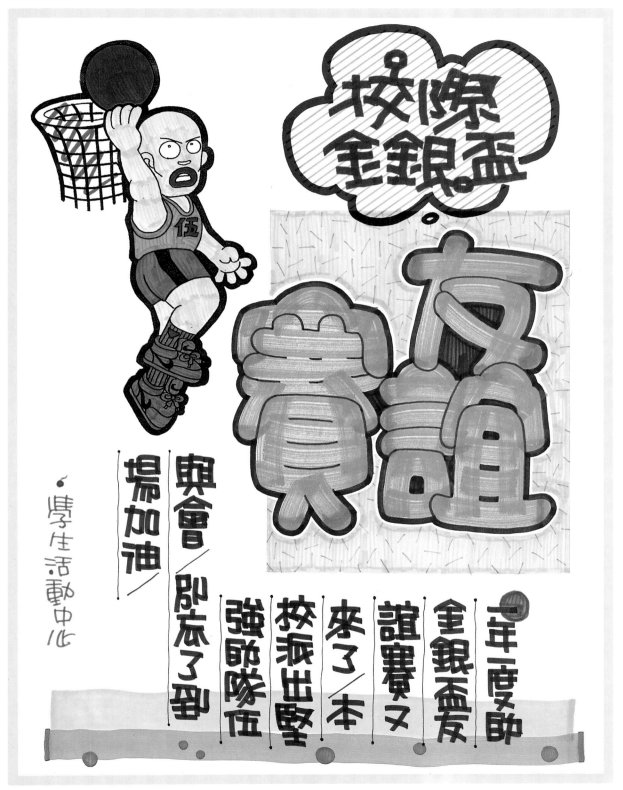

●體育活動海報／胖胖字（友誼賽）／麥克筆上色

■校園海報

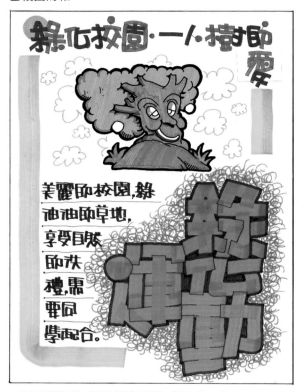

●校園環保海報／斷字（綠化運動）／麥克筆上色

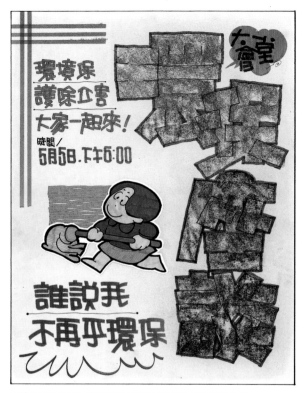

●校園環保海報／粉彩筆字（環保座談）／麥克筆上色

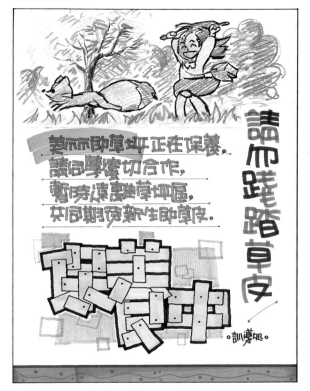

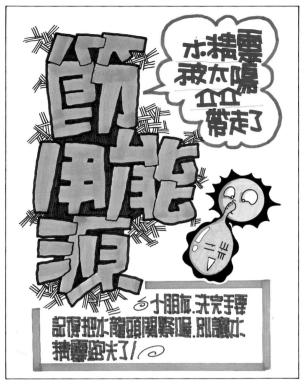

●校園環保海報／木板字(保養中)／蠟筆上色

●校園環保海報／雲彩字(節用能源)／麥克筆上色

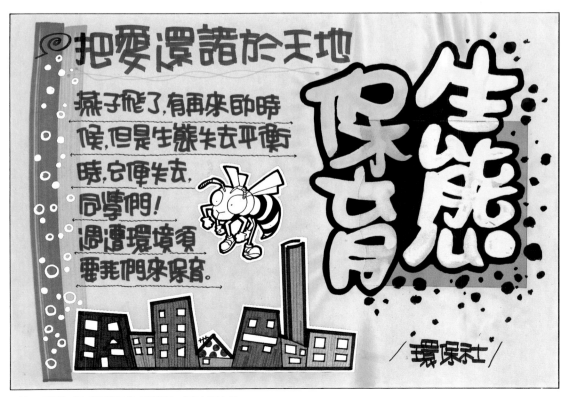

●校園環保海報／變體字(生態保育)／麥克筆上色

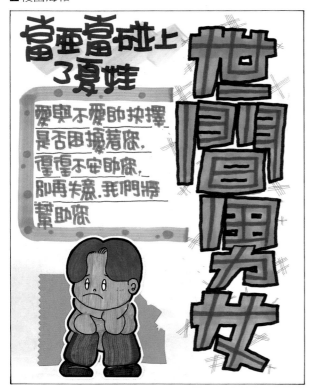

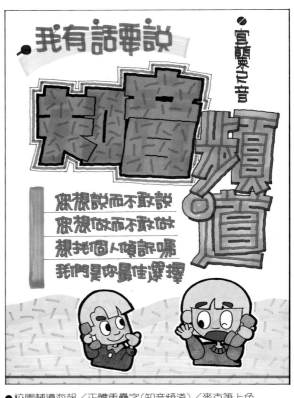

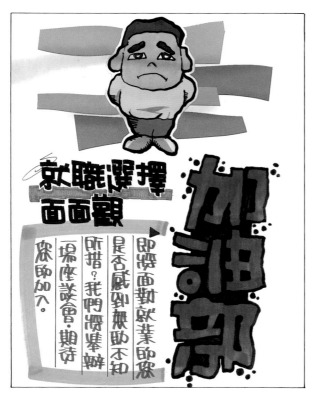

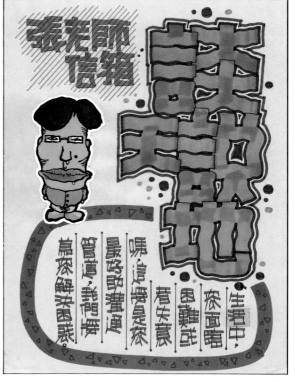

■校園海報

●校園輔導海報／雲彩字（世間男女）／麥克筆上色

●校園輔導海報／正體重疊字（知音頻道）／麥克筆上色

●校園輔導海報／平筆字（加油部）／廣告顏料上色

●校園輔導海報／抖字（談天說地）／廣告顏料上色

88

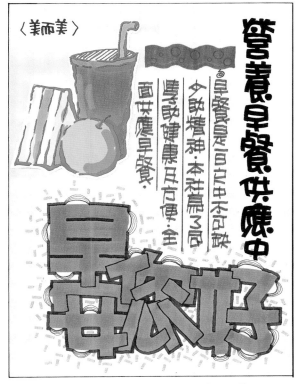

●校園餐飲海報／正體字(早安您好)／廣告顏料上色

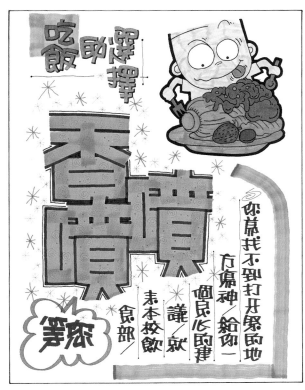

●校園餐飲海報／正體字(香噴噴)／麥克筆上色

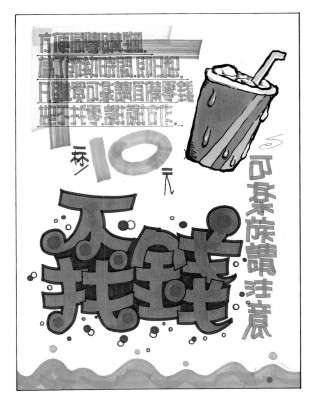

●校園餐飲海報／花俏字(不找錢)／廣告顏料上色

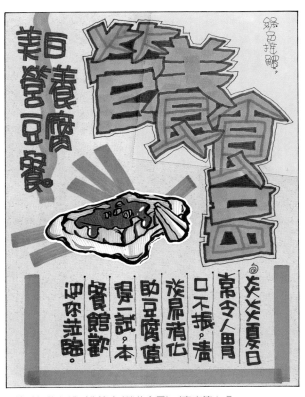

●校園餐飲海報／收筆字(營養食品)／麥克筆上色

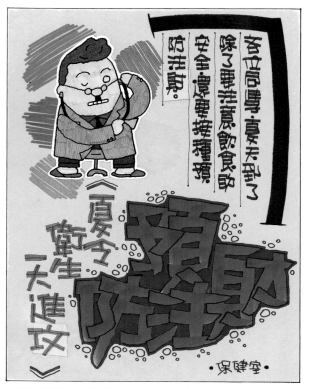

●衛生保健海報／收筆字（預防注射）／麥克筆上色

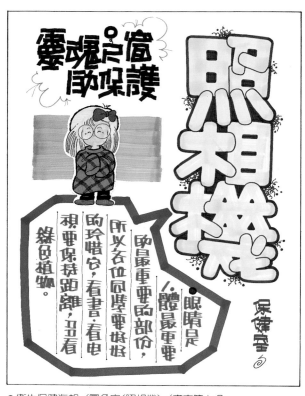

●衛生保健海報／圓角字（照相機）／麥克筆上色

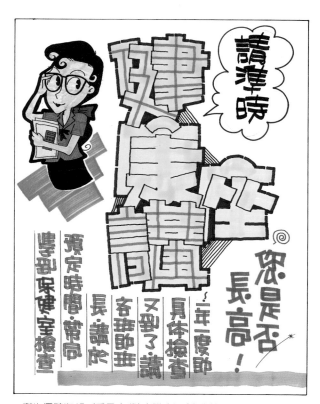

●衛生保健海報／重疊字（健康講座）／麥克筆上色

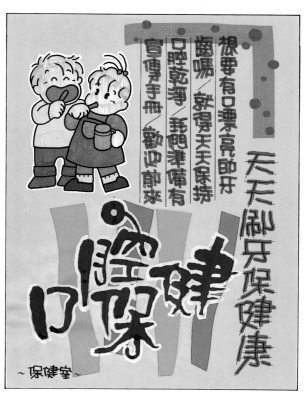

●衛生保健海報／變體字（口腔保健）／麥克筆上色

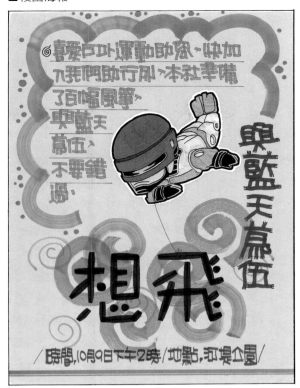

◎喜愛自由運動的您～快加入我們的行列～本社準備了百幅風箏～與藍天為伍、不要錯過。

與藍天為伍

想飛

/時間,10月9日下午2時/地點,河堤公園/

●訓育活動海報／印刷字手繪(想飛)／麥克筆上色

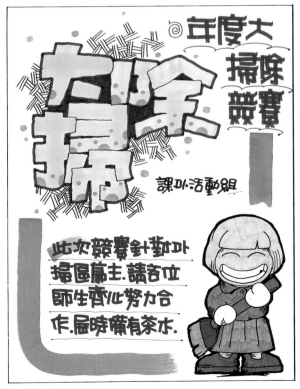

年度大掃除競賽

全校大掃

課外活動組

此次競賽針對校園掃區為主.請各位師生齊心努力合作.屆時備有茶水.

●訓育活動海報／雲彩字(大掃除)／麥克筆上色

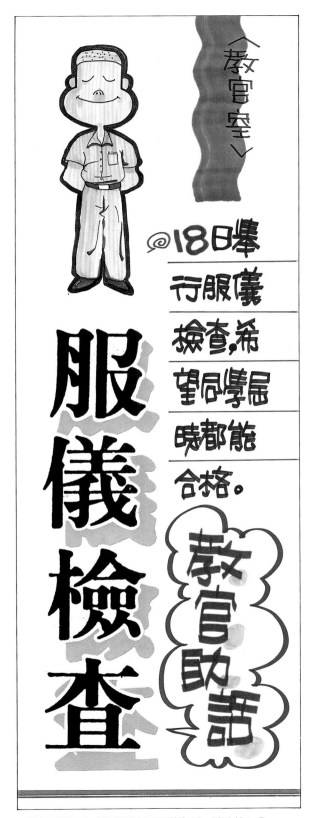

〈教官室〉

◎18日舉行服儀檢查,希望同學屆時都能合格。

服儀檢查

教官助語

●訓育活動海報／印刷字剪貼(服儀檢查)／麥克筆上色

●校園選舉海報／平筆字（選會長）／麥克筆上色

●校園選舉海報／雲彩字（選舉）／麥克筆上色

●校園選舉海報／雲彩字（選賢與能）／麥克筆上色

●校園選舉海報／直粗橫細字（直選校長）／麥克筆上色

■校園海報

●衛生保健海報／重疊字(健康講座)／麥克筆彎曲上色

●校園宣導海報／胖胖字(節約電源)／麥克筆

●校園環保海報／圓弧字(環保小尖兵)／麥克筆上色

（二）商業海報範例

●商業海報張貼實景（一）

雖然電腦繪圖日新月異，但仍無法淘汰手繪POP，獨特性的表現方式是手繪POP無法被取代的主因。商業海報是最常見的手繪POP，它是賣場與消費者溝通的橋樑，環境改變也不影響它的價值，這也是POP發展成熟的主要原因。本單元詳細介紹各行業需要用到的POP，從開幕到促銷，從簡單到複雜，內容豐富多元，兩百多張海報都是很好的參考資料。製作時，「實際」重於「實驗」，海報製作抓到重點，才有事半功倍的效果。

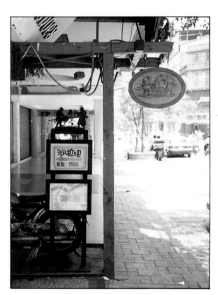

●商業海報張貼實景（二）

●商業海報張貼實景（三）

●商業海報張貼實景（四）

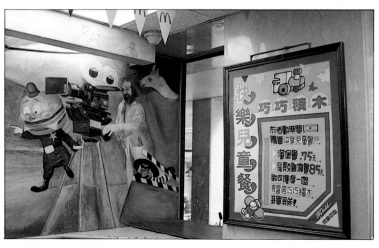

●商業海報張貼實景（五）

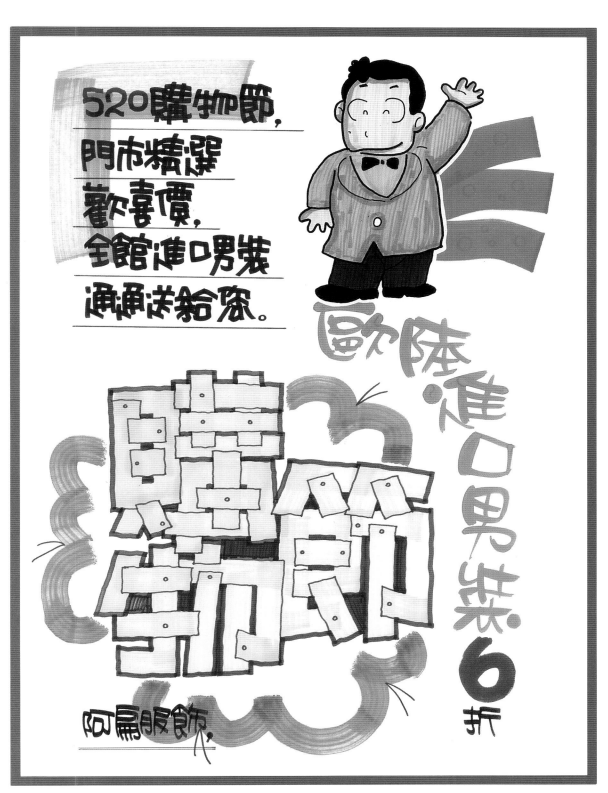

●商業海報範例

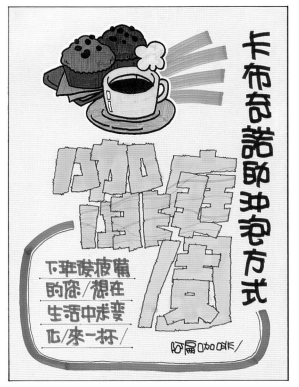

●食品餐飲海報／斷字（庭園咖啡）／麥克筆上色

●食品餐飲海報／抖字（下午茶）／廣告顏料上色

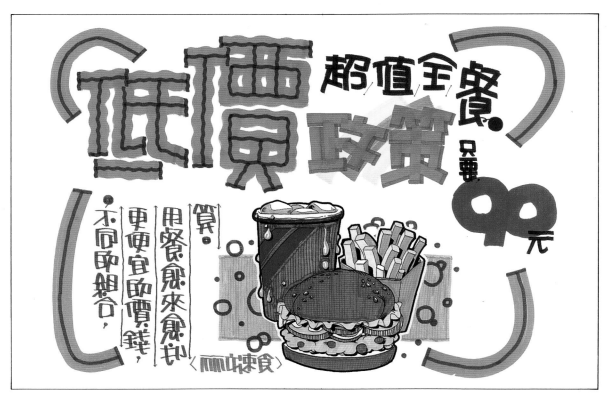

●食品餐飲海報／抖字（低價政策）／麥克筆上色

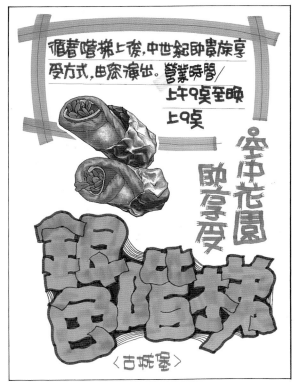

●食品餐飲海報／抖字(銀色階梯)／電腦圖片

●食品餐飲海報／花俏字(上天下海)／電腦圖片

●食品餐飲海報／抖字(八寶粥)／麥克筆上色

●食品餐飲海報／圓弧打點字(中秋情懷)／麥克筆上色

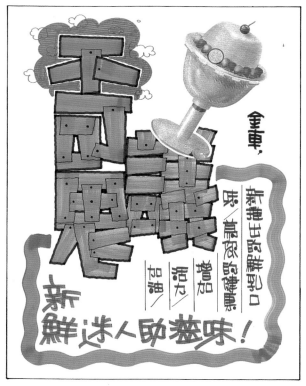

●食品餐飲海報／梯形字（不可思議）／電腦圖片

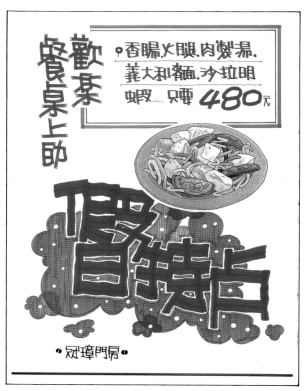

●食品餐飲海報／橫粗直細字（假日特餐）／電腦圖片

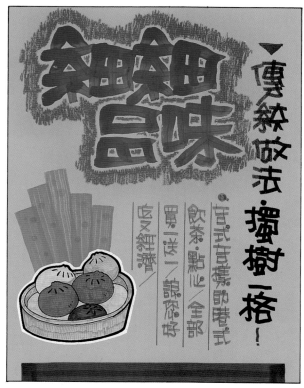

●食品餐飲海報／平筆字（細細品味）／麥克筆上色

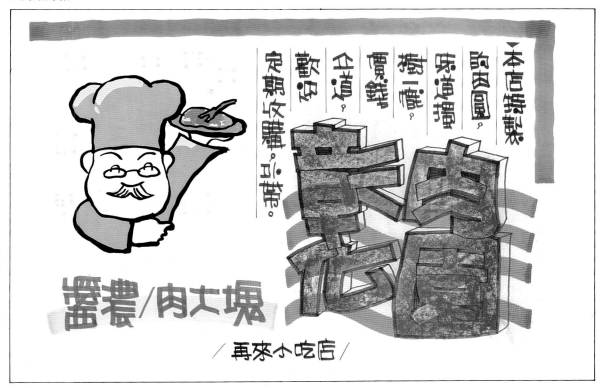

●食品餐飲海報／立體字(彰化肉圓)／廣告顏料上色

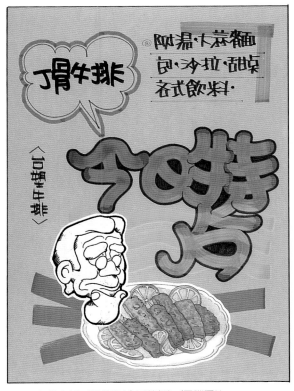

●食品餐飲海報／圓角字(今日特餐)／電腦圖片

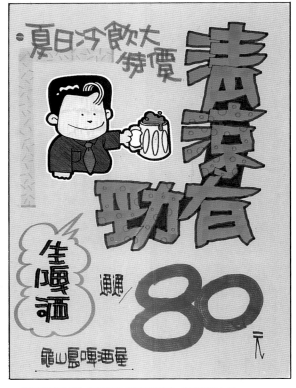

●食品餐飲海報／收筆字(清涼有勁)／麥克筆上色

● 食品餐飲海報／正體字（口味滿點）／麥克筆上色

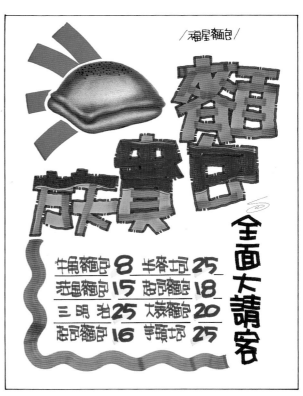

● 食品餐飲海報／直粗橫細字（麵包貴族）／電腦圖片

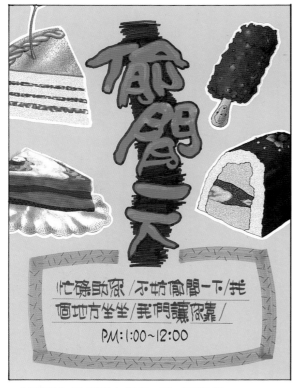

● 食品餐飲海報／變體字（偷閒一下）／電腦圖片

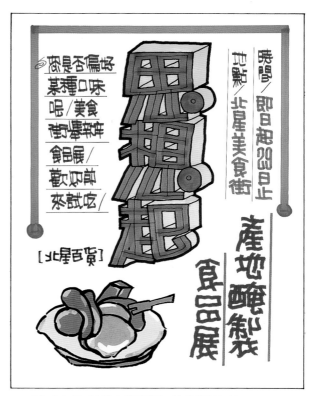

● 食品餐飲海報／立體字（思想起）／廣告顏料上色

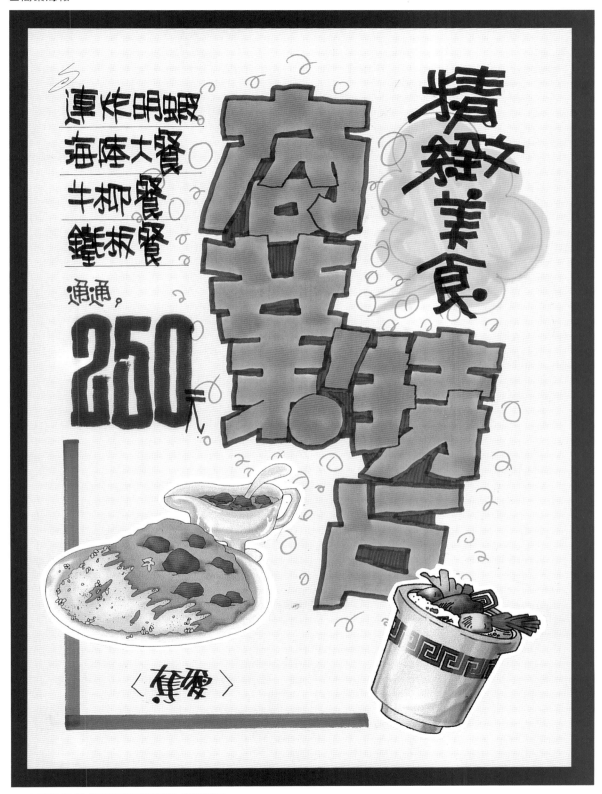

精緻美食‧肉羹特片

虫員大餐‧實餐

蝦仁炒飯‧
半隻烤鴨餐
連海牛鍋

通通，

250元

〈焦璦〉

●食品餐飲海報／雲彩字(商業特餐)／電腦圖片

●百貨服飾海報／收筆字(新牛仔褲)／圖片剪貼

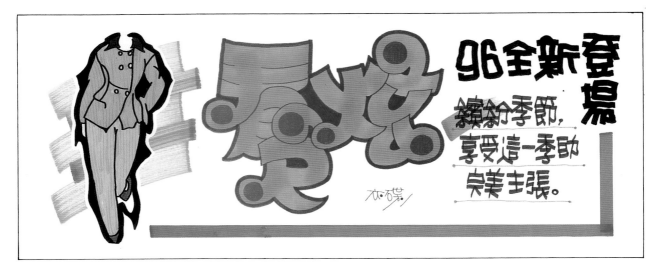

●百貨服飾海報／花俏字(看之炫)／麥克筆上色

●百貨服飾海報／印刷字剪貼(一筆當先)／麥克筆上色

●百貨服飾海報／圓角字（新拜金主義）／麥克筆上色

●百貨服飾海報／平筆字（麗嬰房）／廣告顏料上色

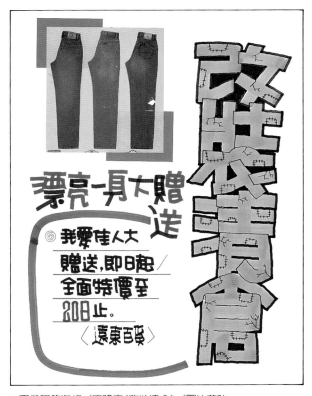

●百貨服飾海報／正體字（改裝清倉）／圖片剪貼

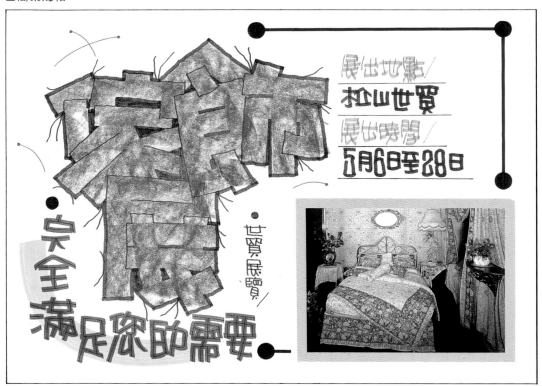

●百貨服飾海報／粉彩筆字(傢飾展)／圖片剪貼

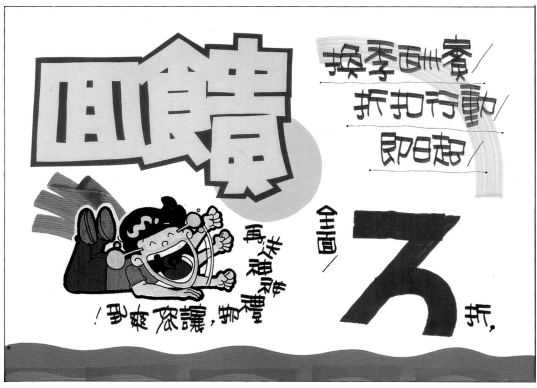

●百貨服飾海報／印刷字剪貼(回饋)／麥克筆上色

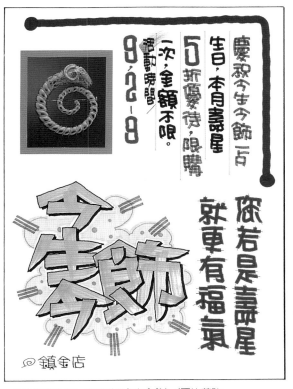

● 百貨服飾海報／收筆字(今生今飾)／圖片剪貼

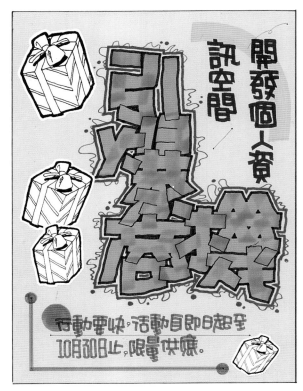

● 百貨服飾海報／斷字(引爆商機)／插圖影印

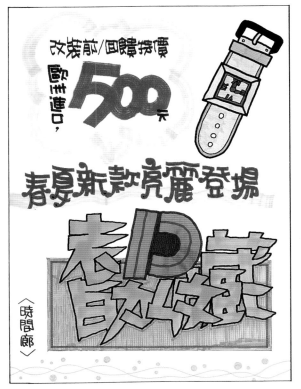

● 百貨服飾海報／收筆字(表的收藏)／麥克筆上色

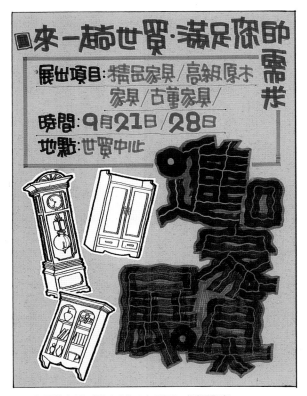

● 百貨服飾海報／抖字(進口家具展)／插圖影印

●百貨服飾海報／木板字（期待）／麥克筆上色

●百貨服飾海報／圓弧字（郵購超市）／插圖影印

●百貨服飾海報／印刷字剪貼（朦朧柔美）／麥克筆寫意上色

■商業海報

●百貨服飾海報／變體字（發燒影友）／廣告顏料上色

●百貨服飾海報／斷字（漂亮一身）／廣告顏料上色

●超市零售海報／抖字（味美色鮮）／電腦圖片

●超市零售海報／平筆字（真正純）／圖片剪貼

●超市零售海報／圓弧字（新鮮看得到）／水彩上色

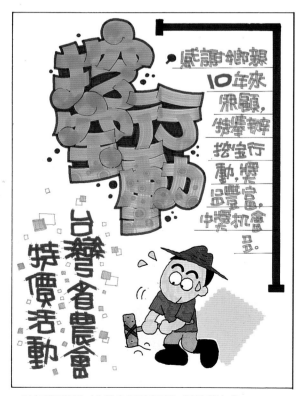

●超市零售海報／花俏字（挖寶行動）／麥克筆上色

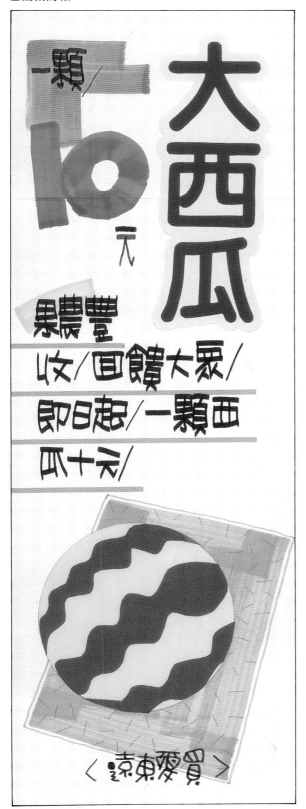

●超市零售海報／印刷字剪貼（大西瓜）／剪貼

●超市零售海報／抖字（慷慨一夏）／廣告顏料上色

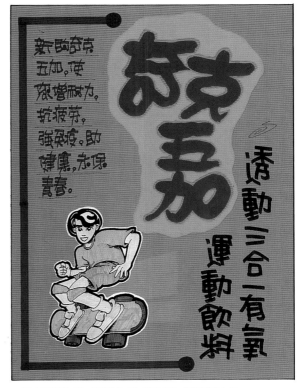

●超市零售海報／變體字（奇克五加）／麥克筆上色

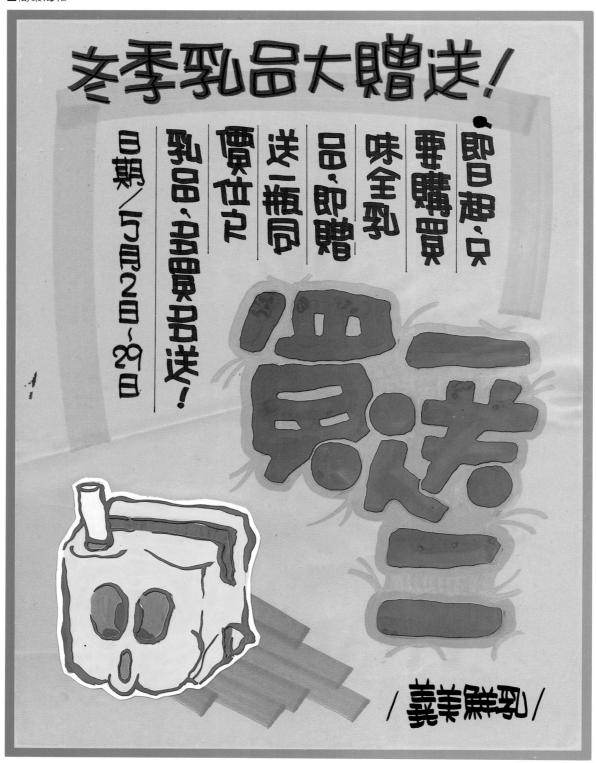

●超市零售海報╱平筆字(買一送一)╱廣告顏料上色

■ 商業海報

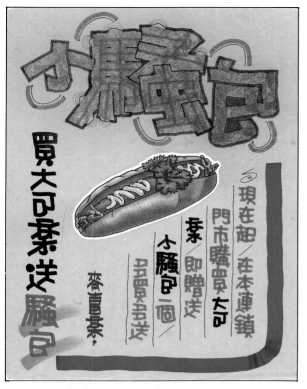

●超市零售海報／抖字(小騷包)／電腦圖片

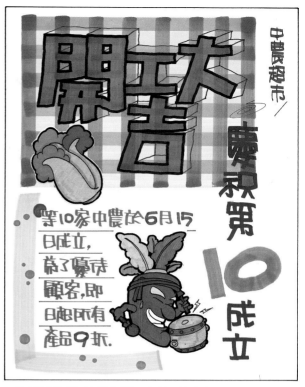

●超市零售海報／立體字(開工大吉)／麥克筆上色

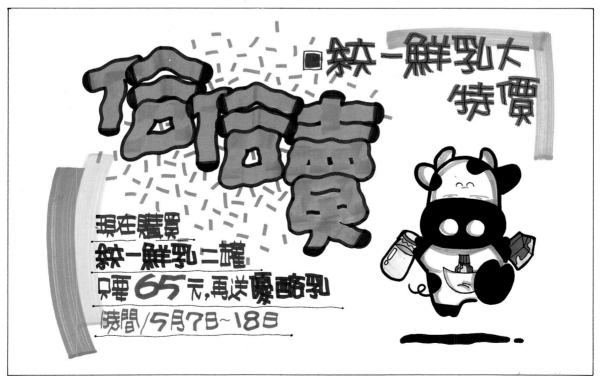

●超市零售海報／抖字(俗俗賣)／麥克筆上色

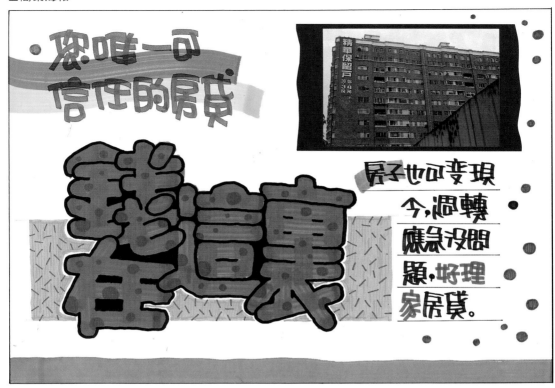

●房地產海報／圓角字（錢在這裡）／圖片剪貼

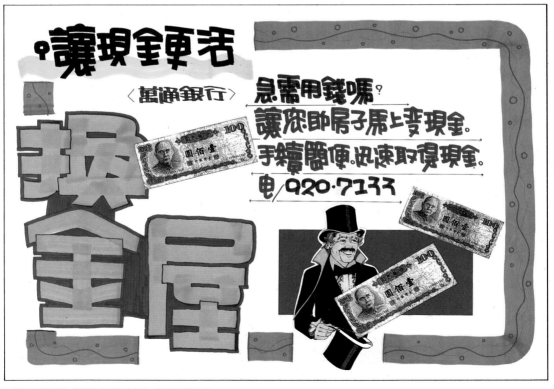

●房地產海報／圓角字（換金屋）／麥克筆上色

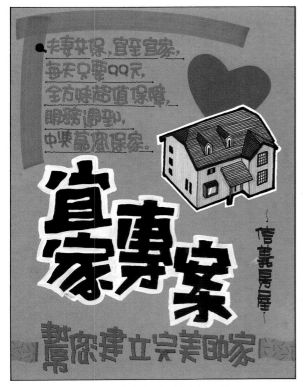

●房地產海報／平筆字(宜家專案)／麥克筆上色

●房地產海報／變體字(旭日東昇)／圖片剪貼

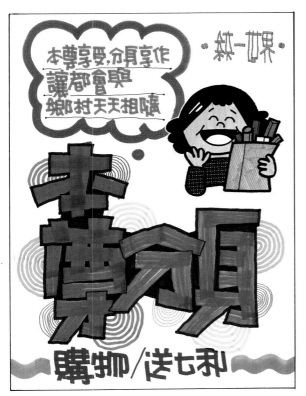

●房地產海報／梯形字(本尊分身)／麥克筆上色

●房地產海報／收筆字(新萬國廣場)／麥克筆上色

●休閒娛樂海報／圓弧字(健康主義)／麥克筆上色

●休閒娛樂海報／印刷字剪貼(海誓山盟)
／廣告顏料上色

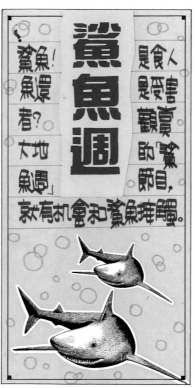

●休閒娛樂海報／印刷字剪貼(鯊魚週)／
插圖影印

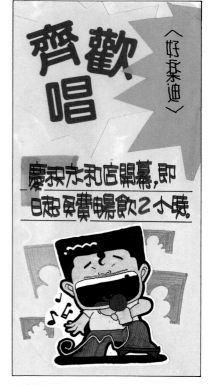

●休閒娛樂海報／印刷字剪貼(齊歡唱)／
麥克筆上色

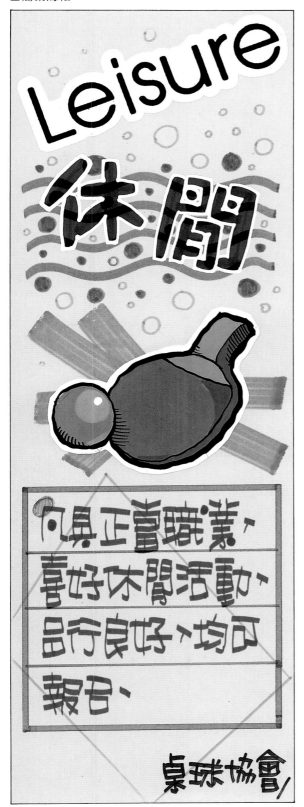

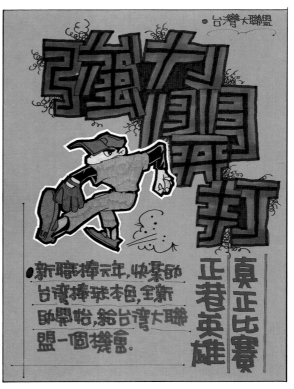

●休閒娛樂海報／梯形字(強力開打)／麥克筆上色

●休閒娛樂海報／印刷字手繪(休閒)／廣告顏料上色

●休閒娛樂海報／胖胖字(限)／圖片剪貼

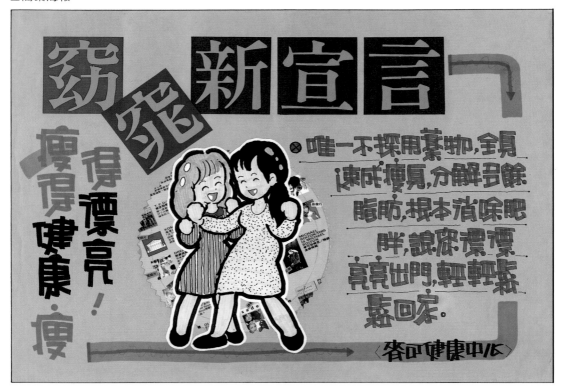

●休閒娛樂海報／印刷字剪貼（窈窕新宣言）／麥克筆上色

●休閒娛樂海報／收筆字（新鮮刺激）／麥克筆上色

●休閒娛樂海報／圓角字（因為用心）／廣告顏料上色

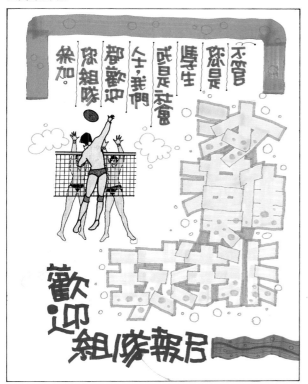

●休閒娛樂海報／正體字（沙灘排球）／麥克筆上色

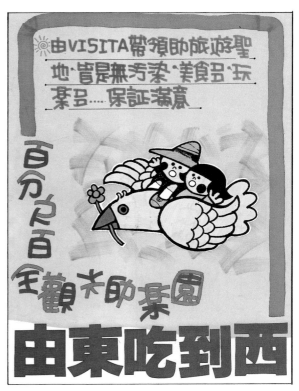

●休閒娛樂海報／印刷字剪貼（由東吃到西）／麥克筆上色

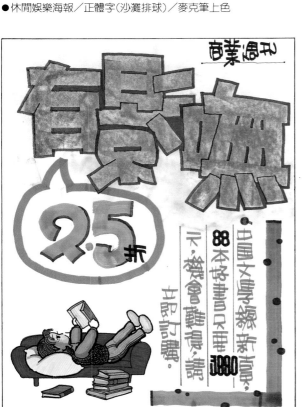

●休閒娛樂海報／創意字（有影嘸）／麥克筆上色

●休閒娛樂海報／抖字（全國大雙喜）／麥克筆勾邊

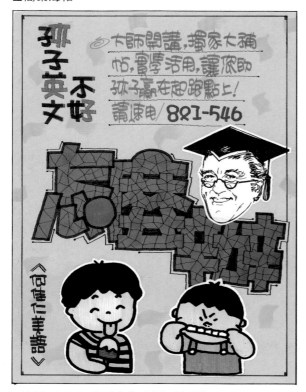

●綜合招生海報／打點字（怎麼辦）／麥克筆上色

●綜合招生海報／橫粗直細字（網中之王）／麥克筆上色

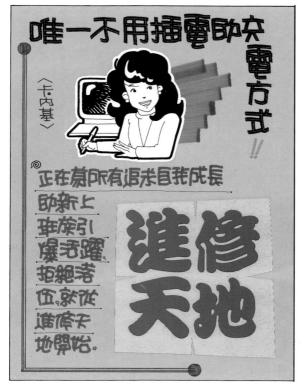

●綜合招生海報／印刷字剪貼（進修天地）／插圖影印

●綜合招生海報／花俏字（圓夢）／麥克筆上色

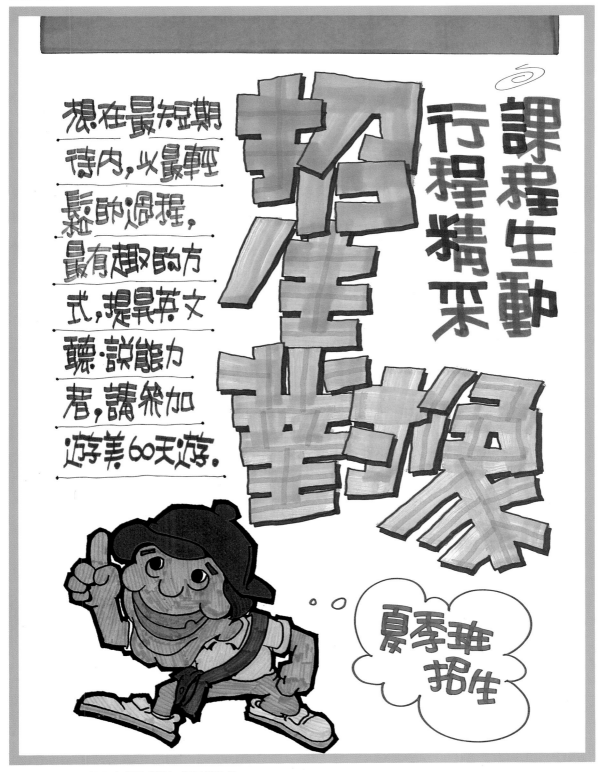

●綜合招生海報／梯形字（招生對象）／麥克筆上色

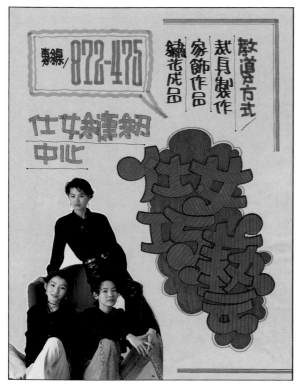

●綜合招生海報／花俏字(仕女巧藝)／圖片剪貼

●綜合招生海報／木板字(東海美語)／麥克筆上色

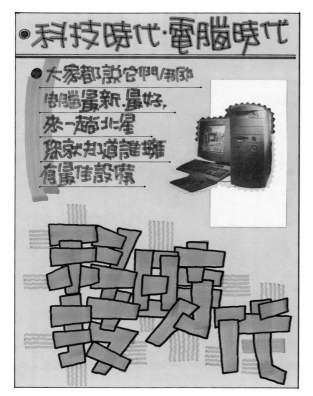

●綜合招生海報／梯形字(科技時代)／圖片剪貼

●綜合招生海報／圓弧字(流行巨星)／圖片剪貼

● 綜合招生海報／印刷字剪貼(輕鬆上道)／麥克筆上色

● 綜合招生海報／變體字(展翅飛翔)／廣告顏料上色

● 綜合招生海報／梯形字(書法研習班)／廣告顏料上色

●綜合招生海報／直粗橫細字（行動解放）／麥克筆上色

●綜合招生海報／抖字（培訓人才）／麥克筆上色

●綜合招生海報／花俏字（紫微斗數）／廣告顏料上色

●綜合招生海報／橫粗直細字（武術）／麥克筆上色

●綜合招生海報／平筆字（字正腔圓）／廣告顏料上色

●綜合招生海報／抖字（花絮之美）／麥克筆上色

●綜合招生海報／印刷字剪貼（保證演出）／插圖影印

● 文化廣場海報／圓弧字（要你好看）／圖片剪貼

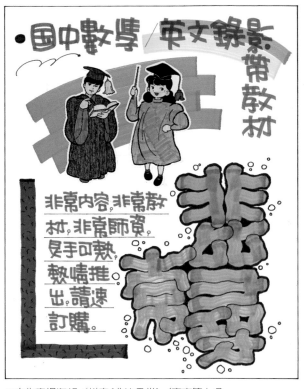

● 文化廣場海報／抖字（非比尋常）／麥克筆上色

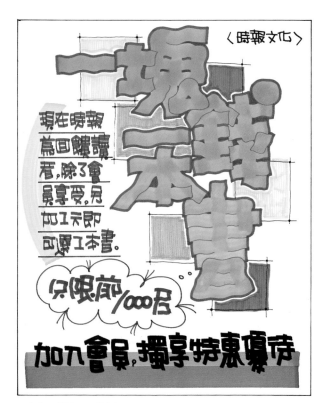

● 文化廣場海報／抖字（一塊錢一本書）

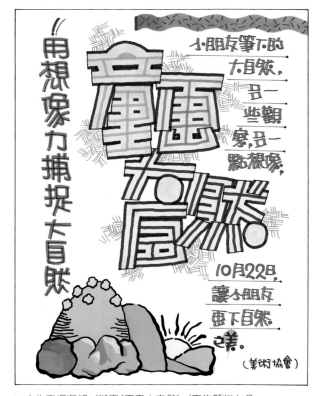

● 文化廣場海報／斷字（童畫大自然）／廣告顏料上色

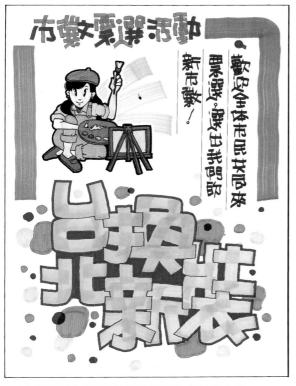

● 文化廣場海報／圓角字(台北換新裝)／麥克筆上色

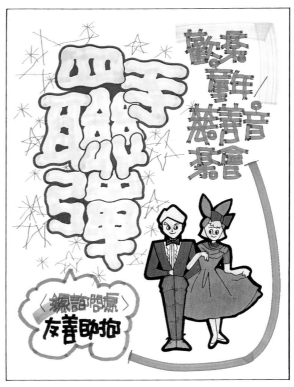

● 文化廣場海報／抖字(四手聯彈)／麥克筆上色

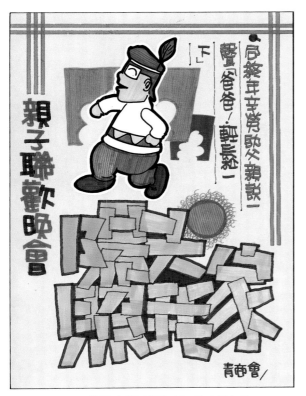

● 文化廣場海報／梯形字(陽光照我家)／麥克筆上色

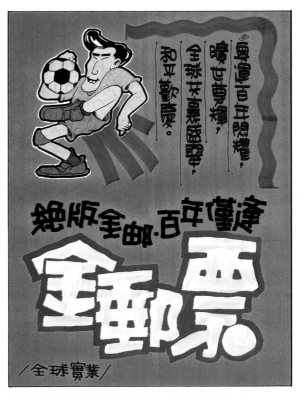

● 文化廣場海報／平筆字(金郵票)／麥克筆上色

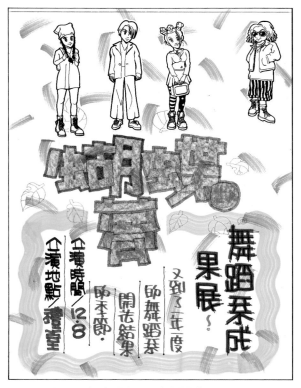

● 文化廣場海報／斷字（蝴蝶夢）／插圖影印

● 文化廣場海報／平筆字（歌劇魅影）／麥克筆上色

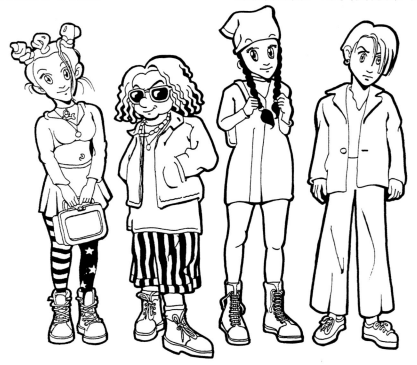

■商業海報

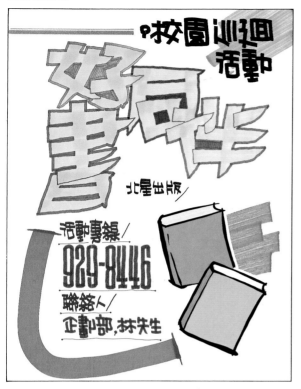

● 文化廣場海報／收筆字〈好書同伴〉／廣告顏料上色

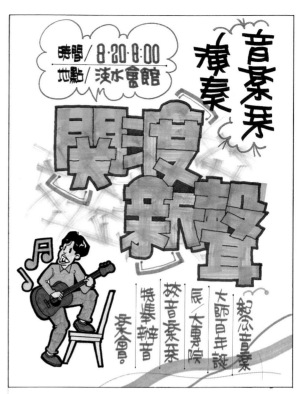

● 文化廣場海報／重疊字〈關渡新聲〉／麥克筆上色

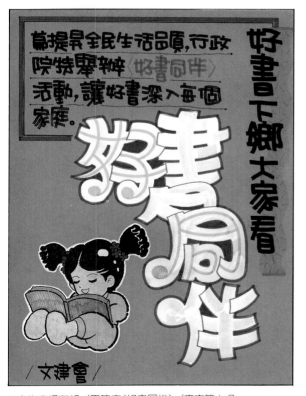

● 文化廣場海報／平筆字〈好書同伴〉／麥克筆上色

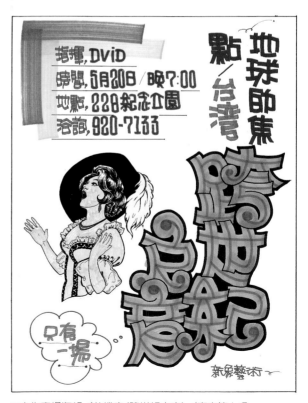

● 文化廣場海報／花俏字〈跨世紀之音〉／麥克筆上色

127

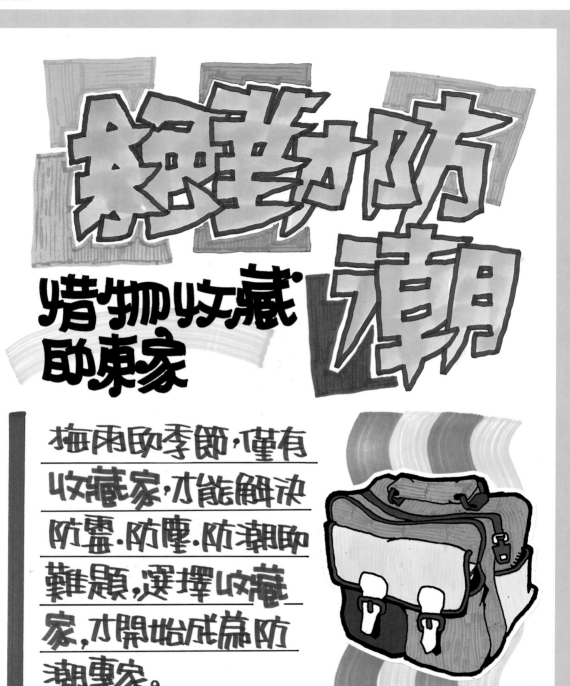

絕對防潮

購物收藏助東家

梅雨助季節，僅有收藏家，才能解決防霉·防塵·防潮助難題，選擇收藏家，才開始成為防潮專家。

●家電用品海報／收筆字（絕對防潮）／麥克筆上色

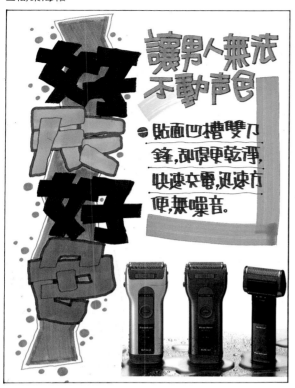

●家電用品海報／雲彩字（好形好色）／圖片剪貼

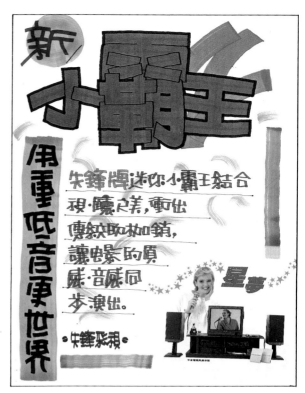

●家電用品海報／重疊字（新小霸王）／圖片剪貼

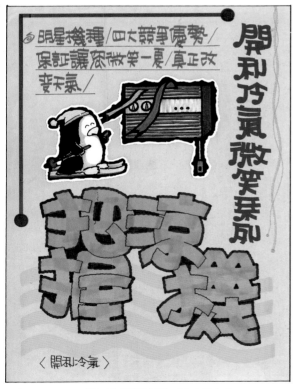

●家電用品海報／圓弧字（把握涼機）／麥克筆上色

●家電用品海報／變體字（依靠全錄）／麥克筆上色

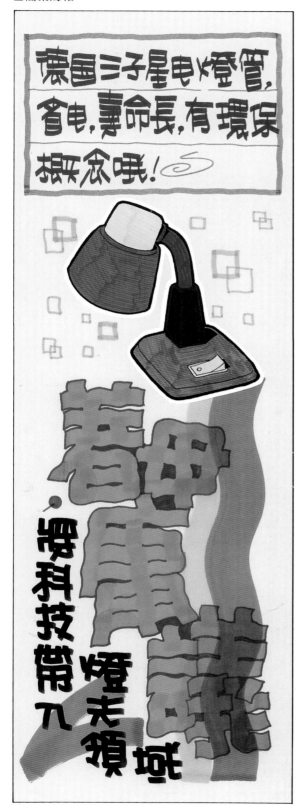

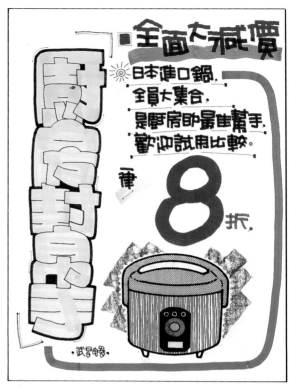

●家電用品海報／胖胖字(廚房幫手)／麥克筆上色

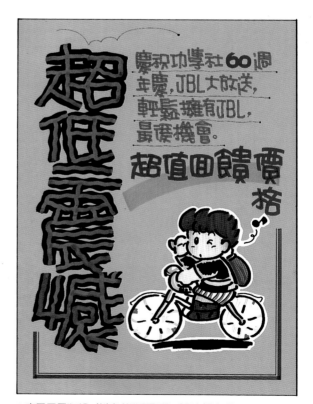

●家電用品海報／抖字(著田庸議)／麥克筆上色

●家電用品海報／抖字(超低震撼)／麥克筆上色

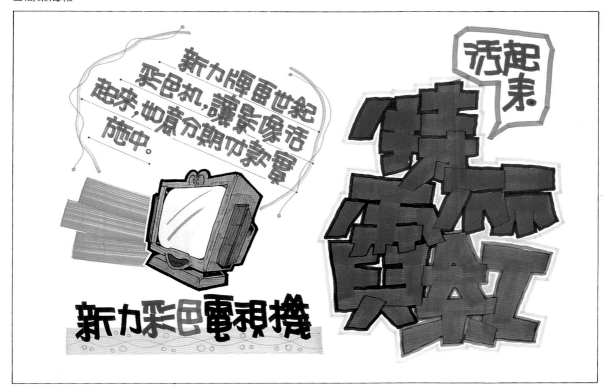

●家電用品海報／梯形字(特麗霓紅)／麥克筆上色

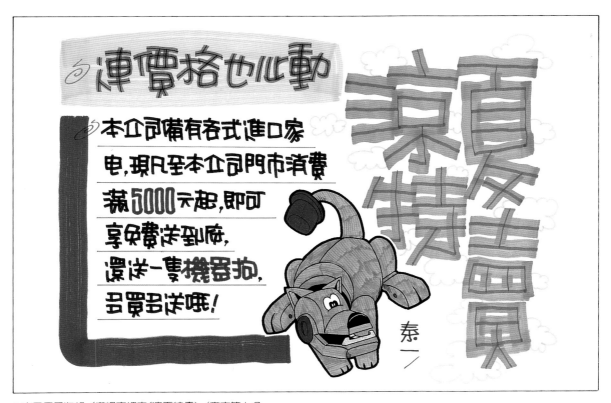

●家電用品海報／橫粗直細字(涼夏特賣)／麥克筆上色

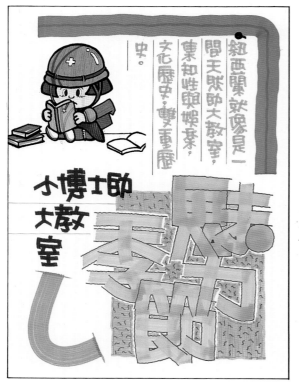

● 旅遊活動海報／抖字（魅力季節）／麥克筆上色

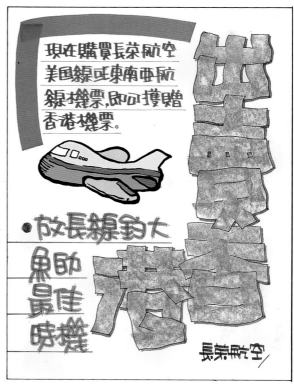

● 旅遊活動海報／抖字（出賣香港）／廣告顏料上色

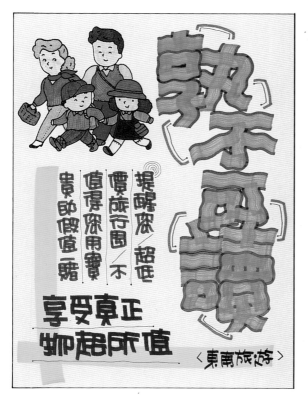

● 旅遊活動海報／抖字（孰不可讀）／麥克筆上色

● 旅遊活動海報／圓弧字（暢飲旅遊）／廣告顏料上色

●旅遊活動海報／重疊字(員工旅遊)／麥克筆上色

●旅遊活動海報／收筆字(與楓共舞)／廣告顏料上色

●旅遊活動海報／梯形字(掌握全球)／麥克筆上色

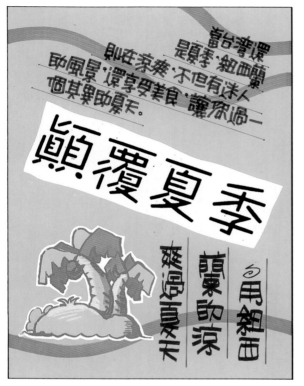

●旅遊活動海報／印刷字剪貼(顛覆夏季)／廣告顏料上色

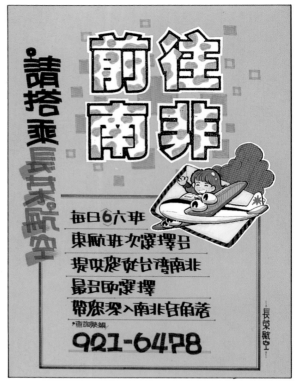

●旅遊活動海報／印刷字剪貼(前往南非)／麥克筆上色

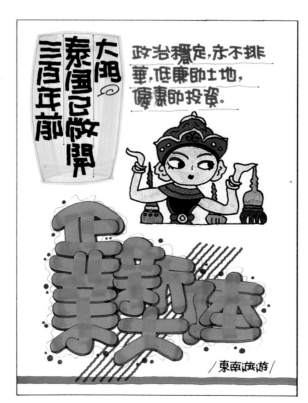

●旅遊活動海報／圓角字(企業新大陸)／麥克筆上色

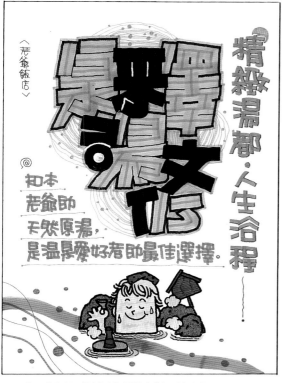

●旅遊活動海報／斷字（泉釋湯文化）／麥克筆上色

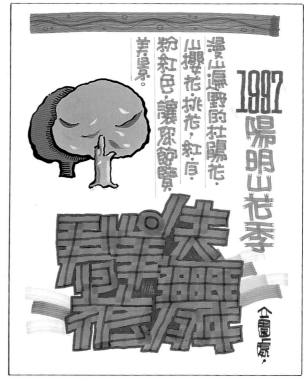

●旅遊活動海報／斷字（群花先舞）／廣告顏料上色

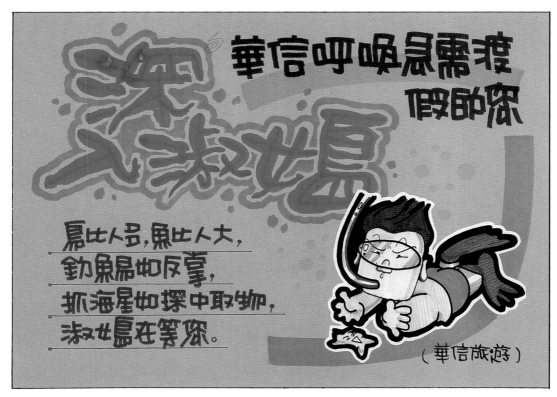

●旅遊活動海報／變體字（深入淑女島）／麥克筆上色

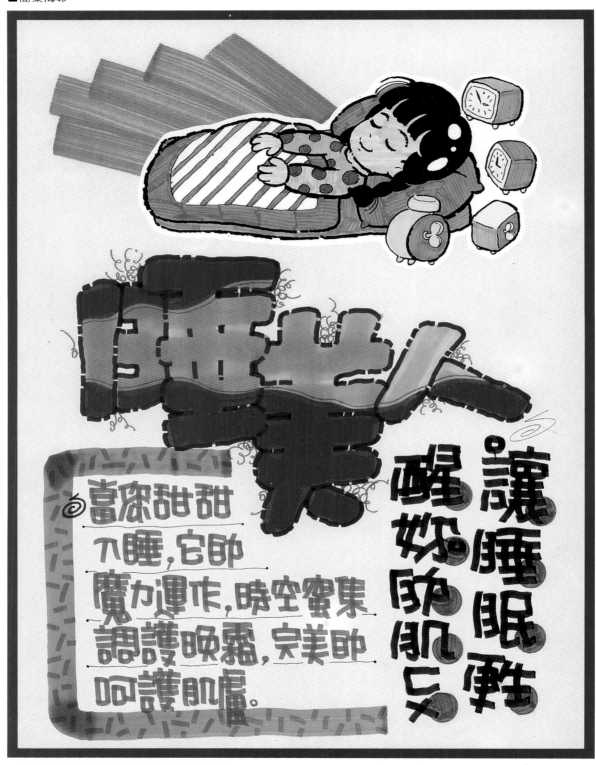

●美容美髮海報／雲彩字(睡美人)／麥克筆上色

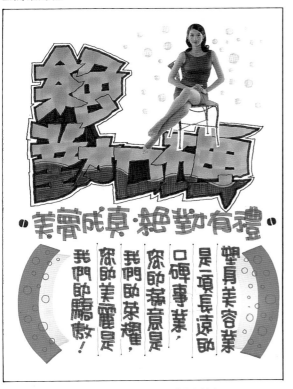

●美容美髮海報／收筆字(絕對口碑)／圖片剪貼

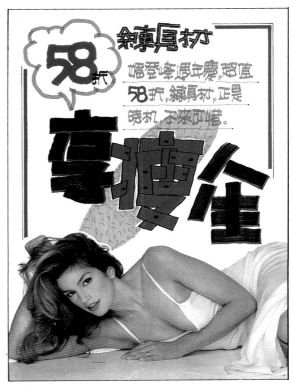

●美容美髮海報／木板字(享瘦人生)／圖片剪貼

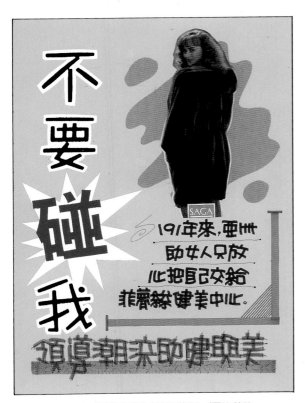

●美容美髮海報／印刷字剪貼(不要碰我)／圖片剪貼

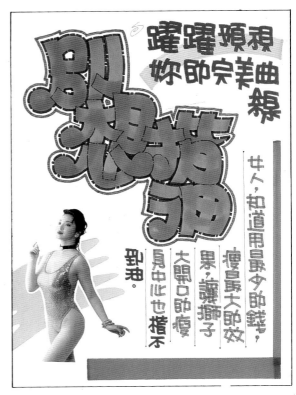

●美容美髮海報／花俏字(別想揩油)／圖片剪貼

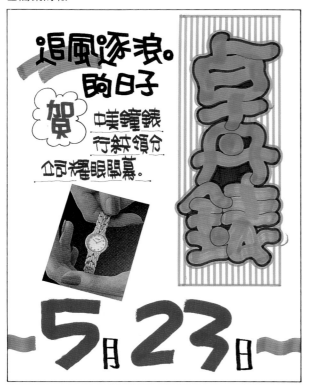

●鐘錶眼鏡海報／抖字(卓丹錶)／圖片剪貼

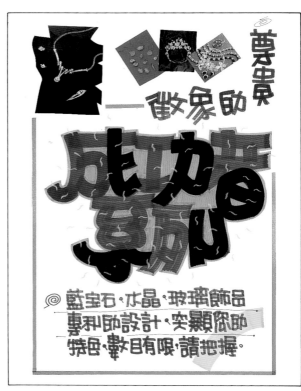

●鐘錶眼鏡海報／花俏字(成功者系列)／圖片剪貼

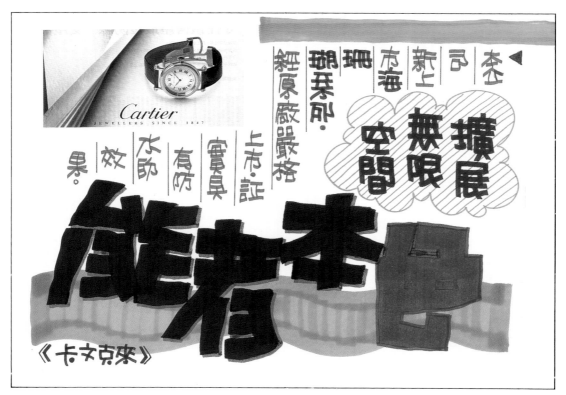

●鐘錶眼鏡海報／梯形字(能者本色)／圖片剪貼

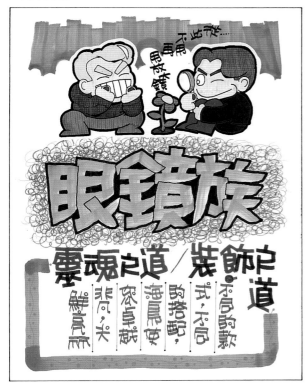

●鐘錶眼鏡海報／收筆字（眼鏡族）／麥克筆上色

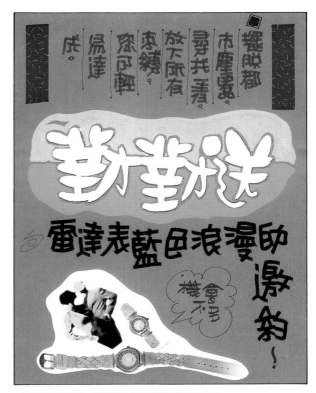

●鐘錶眼鏡海報／變體字（對對送）／圖片剪貼

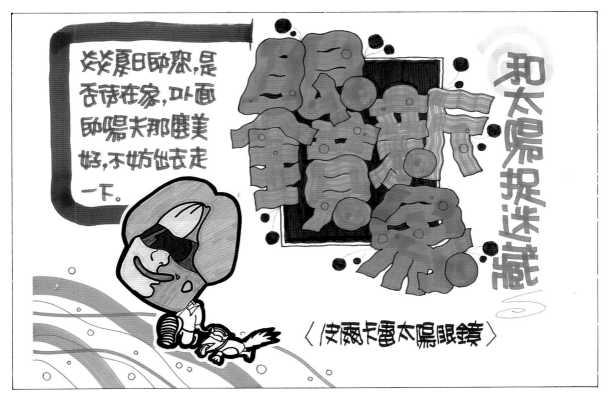

●鐘錶眼鏡海報／抖字（眼鏡新象）／麥克筆上色

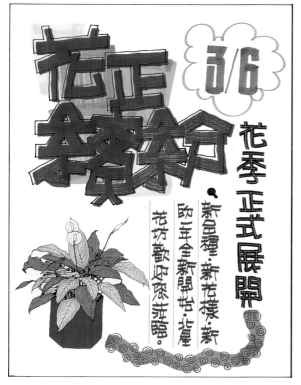

●婚紗花坊海報／橫粗直細字（花正繽紛）／麥克筆上色

●婚紗花坊海報／圓弧字（煥然一新）／麥克筆上色

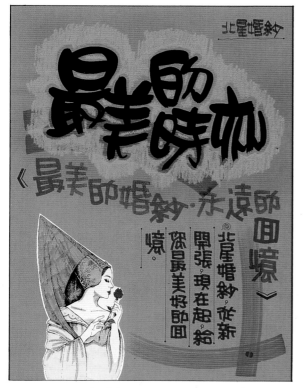

●婚紗花坊海報／變體字（最美的時刻）／麥克筆上色

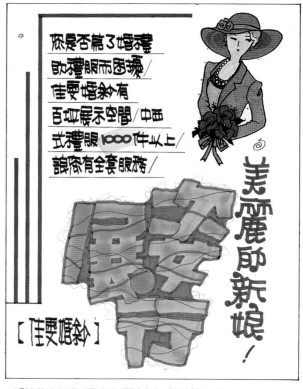

●婚紗花坊海報／雲彩字（展麥行）／麥克筆上色

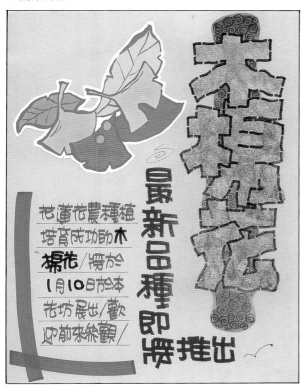

●婚紗花坊海報／抖字（木棉花）／廣告顏料上色

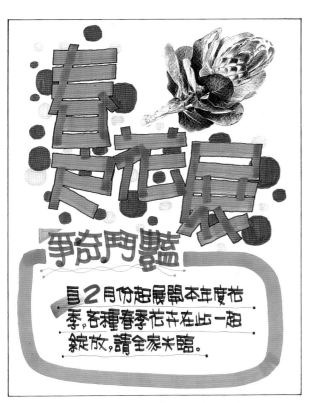

●婚紗花坊海報／橫粗直細字（春之花展）／插圖影印

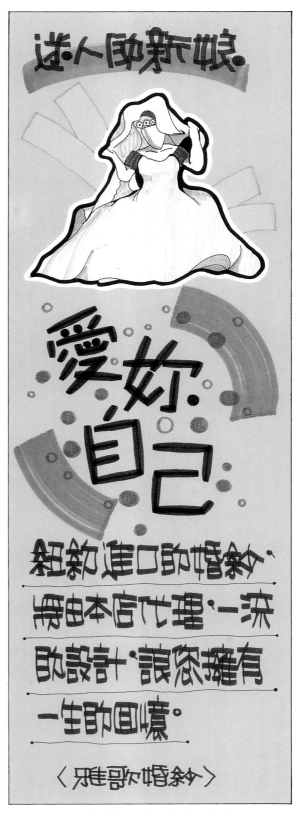

●婚紗花坊海報／印刷字手繪（愛妳自己）／麥克筆上色

● 網路資訊海報／平筆字(尖端科技)／圖片剪貼

● 網路資訊海報／印刷字剪貼(網中人)／圖片剪貼

● 網路資訊海報／重疊字(網路上身)／廣告顏料上色

● 網路資訊海報／花俏字(防毒剋星)／廣告顏料上色

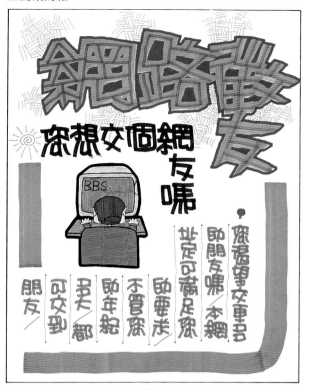

●網路資訊海報／收筆字（網路徵友）／麥克筆上色

●網路資訊海報／雲彩字（輕鬆上）／圖片剪貼

●網路資訊海報／抖字（上路囉！）／麥克筆上色

●網路資訊海報／斷字（誰與爭鋒）／廣告顏料上色

北星信譽推薦・必備教學好書

日本美術學員的最佳教材

定價／350元

定價／450元

定價／450元

定價／400元

定價／450元

循序漸進的藝術學園；美術繪畫叢書

定價／450元

定價／450元

定價／450元

定價／450元

最佳工具書

・本書內容有標準大綱編字、基礎素
描構成、作品參考等三大類；並可
銜接平面設計課程，是從事美術、
設計類科學生最佳的工具書。
編著／葉田園　　定價／350元

精緻手繪POP叢書目錄

一、美術設計

代碼	書名	編著者	定價
1-01	新插畫百科(上)	新形象	400
1-02	新插畫百科(下)	新形象	400
1-03	平面海報設計專集	新形象	400
1-05	藝術・設計的平面構成	新形象	380
1-06	世界名家插畫專集	新形象	600
1-07	包裝結構設計		400
1-08	現代商品包裝設計	鄧成連	400
1-09	世界名家兒童插畫專集	新形象	650
1-10	商業美術設計(平面應用篇)	陳孝銘	450
1-11	廣告視覺媒體設計	謝蘭芬	400
1-15	應用美術・設計	新形象	400
1-16	插畫藝術設計	新形象	400
1-18	基礎造形	陳寬祐	400
1-19	產品與工業設計(1)	吳志誠	600
1-20	產品與工業設計(2)	吳志誠	600
1-21	商業電腦繪圖設計	吳志誠	500
1-22	商標造形創作	新形象	350
1-23	插圖彙編(事物篇)	新形象	380
1-24	插圖彙編(交通工具篇)	新形象	380
1-25	插圖彙編(人物篇)	新形象	380

二、POP廣告設計

代碼	書名	編著者	定價
2-01	精緻手繪POP廣告1	簡仁吉等	400
2-02	精緻手繪POP2	簡仁吉	400
2-03	精緻手繪POP字體3	簡仁吉	400
2-04	精緻手繪POP海報4	簡仁吉	400
2-05	精緻手繪POP展示5	簡仁吉	400
2-06	精緻手繪POP應用6	簡仁吉	400
2-07	精緻手繪POP變體字7	簡志哲等	400
2-08	精緻創意POP字體8	張麗琦等	400
2-09	精緻創意POP插圖9	吳銘書等	400
2-10	精緻手繪POP畫典10	葉辰智等	400
2-11	精緻手繪POP個性字11	張麗琦等	400
2-12	精緻手繪POP校園篇12	林東海等	400
2-16	手繪POP的理論與實務	劉中興等	400

三、圖學、美術史

代碼	書名	編著者	定價
4-01	綜合圖學	王鍊登	250
4-02	製圖與議圖	李寬和	280
4-03	簡新透視圖學	廖有燦	300
4-04	基本透視實務技法	山城義彥	300
4-05	世界名家透視圖全集	新形象	600
4-06	西洋美術史(彩色版)	新形象	300
4-07	名家的藝術思想	新形象	400

四、色彩配色

代碼	書名	編著者	定價
5-01	色彩計劃	賴一輝	350
5-02	色彩與配色(附原版色票)	新形象	750
5-03	色彩與配色(彩色普級版)	新形象	300

五、室內設計

代碼	書名	編著者	定價
3-01	室內設計用語彙編	周重彥	200
3-02	商店設計	郭敏俊	480
3-03	名家室內設計作品專集	新形象	600
3-04	室內設計製圖實務與圖例(精)	彭維冠	650
3-05	室內設計製圖	宋玉眞	400
3-06	室內設計基本製圖	陳德貴	350
3-07	美國最新室內透視圖表現法1	羅啓敏	500
3-13	精緻室內設計	新形象	800
3-14	室內設計製圖實務(平)	彭維冠	450
3-15	商店透視-麥克筆技法	小掠勇記夫	500
3-16	室內外空間透視表現法	許正孝	480
3-17	現代室內設計全集	新形象	400
3-18	室內設計配色手册	新形象	350
3-19	商店與餐廳室內透視	新形象	600
3-20	櫥窗設計與空間處理	新形象	1200
8-21	休閒俱樂部・酒吧與舞台設計	新形象	1200
3-22	室內空間設計	新形象	500
3-23	櫥窗設計與空間處理(平)	新形象	450
3-24	博物館&休閒公園展示設計	新形象	800
3-25	個性化室內設計精華	新形象	500
3-26	室內設計&空間運用	新形象	1000
3-27	萬國博覽會&展示會	新形象	1200
3-28	中西傢俱的淵源和探討	謝蘭芬	300

六、SP行銷・企業識別設計

代碼	書名	編著者	定價
6-01	企業識別設計	東海・麗琦	450
6-02	商業名片設計(一)	林東海等	450
6-03	商業名片設計(二)	張麗琦等	450
6-04	名家創意系列①識別設計	新形象	1200

七、造園景觀

代碼	書名	編著者	定價
7-01	造園景觀設計	新形象	1200
7-02	現代都市街道景觀設計	新形象	1200
7-03	都市水景設計之要素與概念	新形象	1200
7-04	都市造景設計原理及整體概念	新形象	1200
7-05	最新歐洲建築設計	石金城	1500

八、廣告設計、企劃

代碼	書名	編著者	定價
9-02	CI與展示	吳江山	400
9-04	商標與CI	新形象	400
9-05	CI視覺設計(信封名片設計)	李天來	400
9-06	CI視覺設計(DM廣告型錄)(1)	李天來	450
9-07	CI視覺設計(包裝點線面)(1)	李天來	450
9-08	CI視覺設計(DM廣告型錄)(2)	李天來	450
9-09	CI視覺設計(企業名片吊卡廣告)	李天來	450
9-10	CI視覺設計(月曆PR設計)	李天來	450
9-11	美工設計完稿技法	新形象	450
9-12	商業廣告印刷設計	陳穎彬	450
9-13	包裝設計點線面	新形象	450
9-14	平面廣告設計與編排	新形象	450
9-15	CI戰略實務	陳木村	
9-16	被遺忘的心形象	陳木村	150
9-17	CI經營實務	陳木村	280
9-18	綜藝形象100序	陳木村	

九、繪畫技法

代碼	書名	編著者	定價
8-01	基礎石膏素描	陳嘉仁	380
8-02	石膏素描技法專集	新形象	450
8-03	繪畫思想與造型理論	朴先圭	350
8-04	魏斯水彩畫專集	新形象	650
8-05	水彩靜物圖解	林振洋	380
8-06	油彩畫技法1	新形象	450
8-07	人物靜物的畫法2	新形象	450
8-08	風景表現技法3	新形象	450
8-09	石膏素描表現技法4	新形象	450
8-10	水彩・粉彩表現技法5	新形象	450
8-11	描繪技法6	葉田園	350
8-12	粉彩表現技法7	新形象	400
8-13	繪畫表現技法8	新形象	500
8-14	色鉛筆描繪技法9	新形象	400
8-15	油畫配色精要10	新形象	400
8-16	鉛筆技法11	新形象	350
8-17	基礎油畫12	新形象	450
8-18	世界名家水彩(1)	新形象	650
8-19	世界水彩作品專集(2)	新形象	650
8-20	名家水彩作品專集(3)	新形象	650
8-21	世界名家水彩作品專集(4)	新形象	650
8-22	世界名家水彩作品專集(5)	新形象	650
8-23	壓克力畫技法	楊恩生	400
8-24	不透明水彩技法	楊恩生	400
8-25	新素描技法解說	新形象	350
8-26	畫鳥・話鳥	新形象	450
8-27	噴畫技法	新形象	550
8-28	藝用解剖學	新形象	350
8-30	彩色墨水畫技法	劉興治	400
8-31	中國畫技法	陳永浩	450
8-32	千嬌百態	新形象	450
8-33	世界名家油畫專集	新形象	650
8-34	插畫技法	劉芷芸等	450
8-35	實用繪畫範本	新形象	400
8-36	粉彩技法	新形象	400
8-37	油畫基礎畫	新形象	400

十、建築、房地產

代碼	書名	編著者	定價
10-06	美國房地產買賣投資	解時村	220
10-16	建築設計的表現	新形象	500
10-20	寫實建築表現技法	濱脇普作	400

十一、工藝

代碼	書名	編著者	定價
11-01	工藝概論	王銘顯	240
11-02	籐編工藝	龐玉華	240
11-03	皮雕技法的基礎與應用	蘇雅汾	450
11-04	皮雕藝術技法	新形象	400
11-05	工藝鑑賞	鐘義明	480
11-06	小石頭的動物世界	新形象	350
11-07	陶藝娃娃	新形象	280
11-08	木彫技法	新形象	300

十二、幼敎叢書

代碼	書名	編著者	定價
12-02	最新兒童繪畫指導	陳穎彬	400
12-03	童話圖案集	新形象	350
12-04	敎室環境設計	新形象	350
12-05	敎具製作與應用	新形象	350

十三、攝影

代碼	書名	編著者	定價
13-01	世界名家攝影專集(1)	新形象	650
13-02	繪之影	曾崇詠	420
13-03	世界自然花卉	新形象	400

十四、字體設計

代碼	書名	編著者	定價
14-01	阿拉伯數字設計專集	新形象	200
14-02	中國文字造形設計	新形象	250
14-03	英文字體造形設計	陳穎彬	350

十五、服裝設計

代碼	書名	編著者	定價
15-01	蕭本龍服裝畫(1)	蕭本龍	400
15-02	蕭本龍服裝畫(2)	蕭本龍	500
15-03	蕭本龍服裝畫(3)	蕭本龍	500
15-04	世界傑出服裝畫家作品展	蕭本龍	400
15-05	名家服裝畫專集1	新形象	650
15-06	名家服裝畫專集2	新形象	650
15-07	基礎服裝畫	蔣愛華	350

十六、中國美術

代碼	書名	編著者	定價
16-01	中國名畫珍藏本		1000
16-02	沒落的行業—木刻專輯	楊國斌	400
16-03	大陸美術學院素描選	凡谷	350
16-04	大陸版畫新作選	新形象	350
16-05	陳永浩彩墨畫集	陳永浩	650

十七、其他

代碼	書名	定價
X0001	印刷設計圖案(人物篇)	380
X0002	印刷設計圖案(動物篇)	380
X0003	圖案設計(花木篇)	350
X0004	佐勝邦雄(動物描繪設計)	450
X0005	精細插畫設計	550
X0006	透明水彩表現技法	450
X0007	建築空間與景觀透視表現	500
X0008	最新噴畫技法	500
X0009	精緻手繪POP插圖(1)	300
X0010	精緻手繪POP插圖(2)	250
X0011	精細動物插畫設計	450
X0012	海報編輯設計	450
X0013	創意海報設計	450
X0014	實用海報設計	450
X0015	裝飾花邊圖案集成	380
X0016	實用聖誕圖案集成	380

POP 廣告
手繪海報設計篇

出 版 者：新形象出版事業有限公司

負 責 人：陳偉賢

地　　址：台北縣中和市中和路322號8F之1

電　　話：29207133・29278446

F A X：29290713

編 著 者：林東海

總 策 劃：黃筱晴、洪麒偉

美術設計：雷開明、李佳雯、林東海

美術企劃：林東海

總 代 理：北星圖書事業股份有限公司

地　　址：台北縣永和市中正路462號5F

門　　市：北星圖書事業股份有限公司

地　　址：永和市中正路498號

電　　話：29229000

F A X：29229041

網　　址：www.nsbooks.com.tw

郵　　撥：0544500-7北星圖書帳戶

行政院新聞局出版事業登記證／局版台業字第3928號

經濟部公司執照／76建三辛字第214743號

■本書如有裝訂錯誤破損缺頁請寄回退換

西元2002年9月

國家圖書館出版品預行編目資料

POP廣告. 手繪海報設計篇／林東海編著. --
第一版. -- 臺北縣中和市：新形象，民87
　　面；　　公分. --（POP設計叢書：7）
　　ISBN 957-9679-28-2（平裝）

　1.美術工藝─設計　2.海報─設計

964　　　　　　　　　　　　　86015133